U0107798

行走的印记

水彩人物写生

刘慨 著

山东美术出版社
济南

图书在版编目（CIP）数据

行走的印记：水彩人物写生 / 刘慨著 . —— 济南：
山东美术出版社，2024.2
ISBN 978-7-5747-0167-0

Ⅰ . ①行… Ⅱ . ①刘… Ⅲ . ①水彩画—人物画技法
Ⅳ . ① J215

中国国家版本馆 CIP 数据核字（2023）第 241286 号

行走的印记：水彩人物写生
XINGZOU DE YINJI SHUICAI RENWU XIESHENG
刘慨　著

策　　划：李晓雯
责任编辑：李文倩　刘其俊
装帧设计：李海峰

主管单位：山东出版传媒股份有限公司
出版发行：山东美术出版社
　　　　　济南市市中区舜耕路517号书苑广场（邮编：250003）
　　　　　http://www.sdmspub.com
　　　　　E-mail：sdmscbs@163.com
　　　　　电话：（0531）82098268 传真：（0531）82066185
　　　　　山东美术出版社发行部
　　　　　济南市市中区舜耕路517号书苑广场（邮编：250003）
　　　　　电话：（0531）86193028　86193029
制版印刷：山东临沂新华印刷物流集团有限责任公司
开　　本：889mm×1194mm　1/16
印　　张：6.25
字　　数：80千
印　　数：1—1000
版　　次：2024年2月第1版　2024年2月第1次印刷
定　　价：98.00元

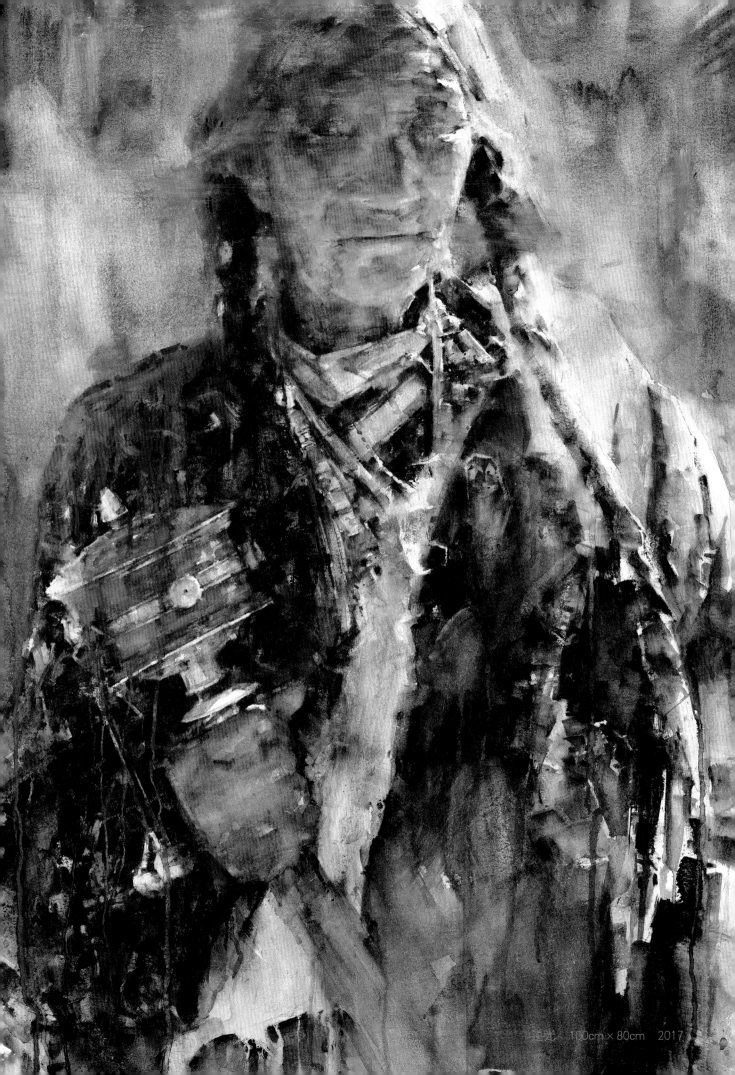

逆光　100cm×80cm　2017

序 刘　慨

　　唐诗《金缕衣》里有"劝君惜取少年时"的语句，少年如歌，歌行千万里。小时候我以为世界也就是平日生活所及的范围，有机缘初始《世界知识画报》杂志让我看到了世界的不同纬度，让我发现了世界的广阔。于是，我从少年时就开始向往有一天能去世界各地体验不同的风土人情。

　　等我步入社会从事绘画工作后，也拥有了能够到世界各处采风写生的机会，而在这些行走中的体验与所见，也算是让我少年时期的诸多梦想实现了一个。在这些不同的行走与体验中，我想用画笔记录下这些精彩片刻。对画画的人来说，若让记忆停留，最好的方式也许就是把记忆里的场景呈现于画面之上，将瞬间的感觉凝固下来。而于我来说，这些记录或许并不仅仅出于对记忆的保留，更是我在行走中对于少年时期梦想的实现。想来，这应该也是本书取名为《行走的印记：水彩人物写生》的缘由。

　　作为艺术类院校的教师，我的教学工作主要围绕绘画专业的基础教学、油画专业，以及水彩画专业的研究生们。基于从基础到创作的教学实践，我一直希望有一本面向普通读者讲授水彩画基础知识与相关技法的书，这也是我撰写本书的初衷。同时，整理撰写本书也是对我水彩画教学和创作实践的梳理总结，以此与对水彩画感兴趣的朋友们做艺术交流，也希望广大学生能够从中收获一些信息。与其说本书中的内容是围绕水彩画的基础知识与相关技法展开的，倒不如说这本书记录了我的水彩生活——在日常生活中我习惯将对水彩画的感悟记录在写生本上，并以此展开创作。

　　水彩画对我来说，也是一种"写意"的绘画方式。对于"写意"一词，《辞源》解读为"宣曳书写，描摹心思"。《周易·系辞上》有"立象以尽意"之言，而庄子也有"书不过语，语有贵也。语之所贵者意也，意有所随。意之所随者，不可以言传也"之句。"群籁虽参差，适我无非新"，在本书中，除涉及水彩画基础知识、相关技法的内容外，还结合了我在各地采风写生时的案例，以及在创作过程中对水彩画特点的相关解析。在这些水彩画写生中，有些成为我后来创作水彩画作品的草图，有些则呈现出我绘画创作的某些难忘的过程。

目　录

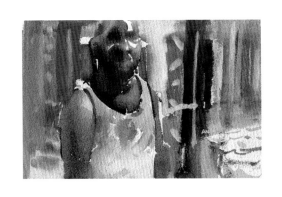

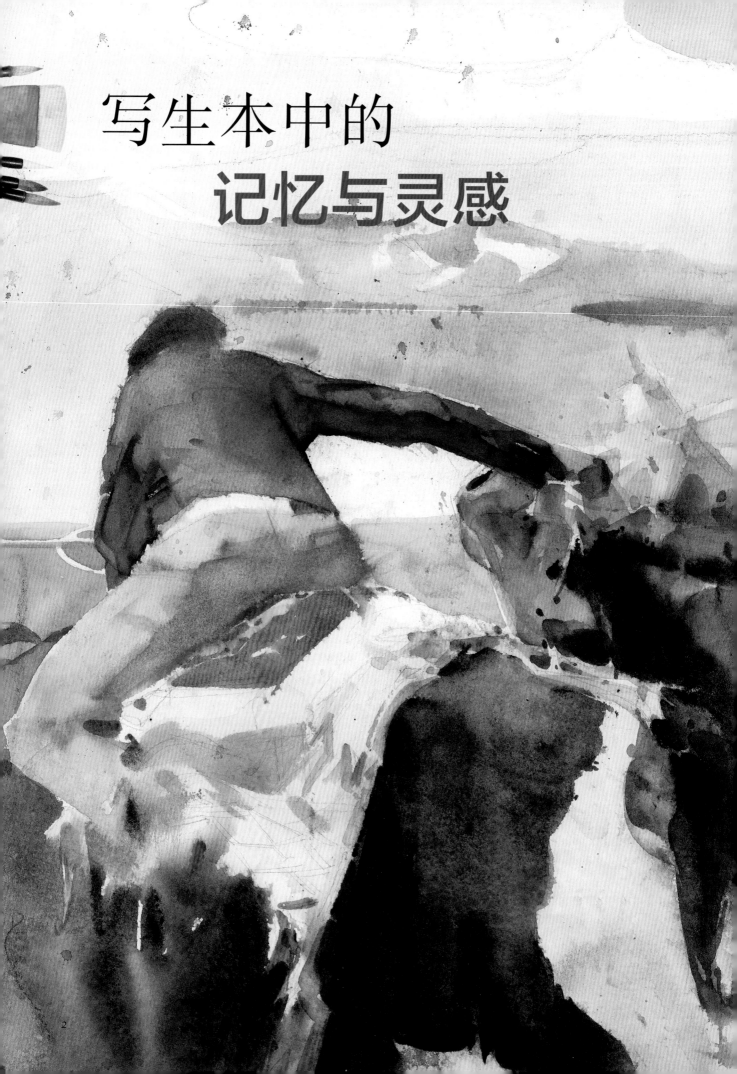

写生本中的
记忆与灵感

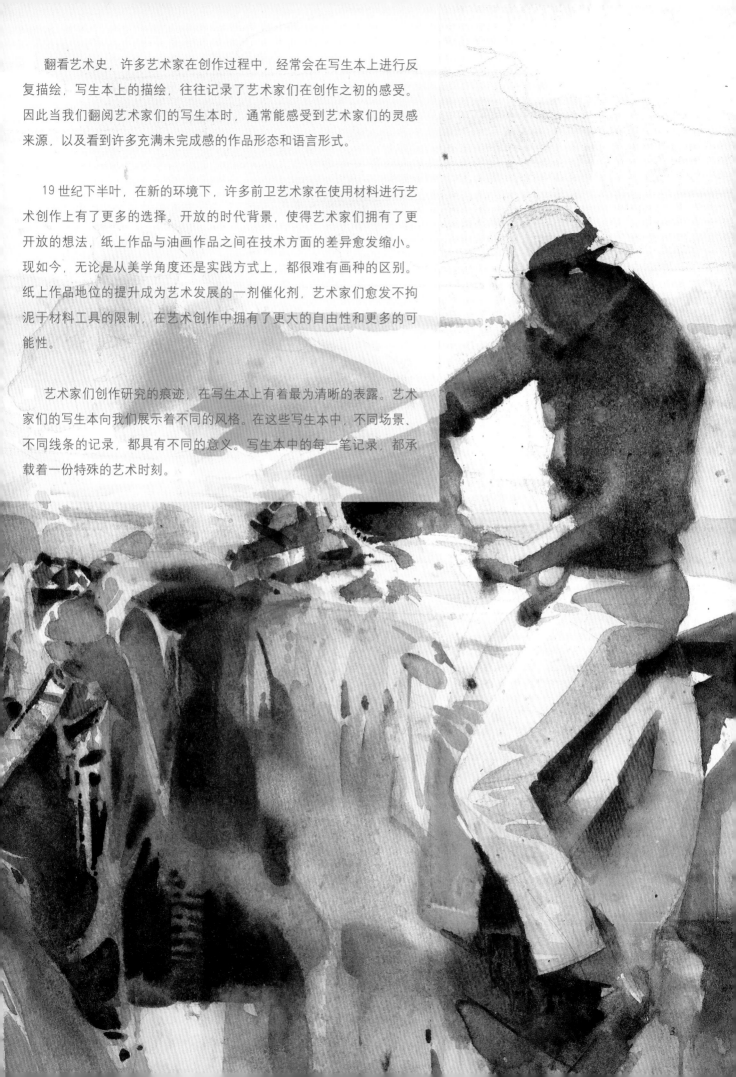

翻看艺术史，许多艺术家在创作过程中，经常会在写生本上进行反复描绘，写生本上的描绘，往往记录了艺术家们在创作之初的感受。因此当我们翻阅艺术家们的写生本时，通常能感受到艺术家们的灵感来源，以及看到许多充满未完成感的作品形态和语言形式。

19世纪下半叶，在新的环境下，许多前卫艺术家在使用材料进行艺术创作上有了更多的选择。开放的时代背景，使得艺术家们拥有了更开放的想法，纸上作品与油画作品之间在技术方面的差异愈发缩小。现如今，无论是从美学角度还是实践方式上，都很难有画种的区别。纸上作品地位的提升成为艺术发展的一剂催化剂，艺术家们愈发不拘泥于材料工具的限制，在艺术创作中拥有了更大的自由性和更多的可能性。

艺术家们创作研究的痕迹，在写生本上有着最为清晰的表露。艺术家们的写生本向我们展示着不同的风格。在这些写生本中，不同场景、不同线条的记录，都具有不同的意义。写生本中的每一笔记录，都承载着一份特殊的艺术时刻。

对于画家来说，写生本是他们在进行艺术创作时形影不离的伙伴。于我而言，无论是外出采风，亦或是室内创作，我总会携带一本写生本。这个本子，埋藏着我在画画过程中，从开始落笔，到对形状逐步把握成型，再到画面中逐渐形成自己的构图和形态语言。写生本也像是记录画家成长的日记本。

写生本便于携带，画家可以通过写生本随时捕捉物象的光线变化和运动节奏。写生本就像是一个图像储存器，画家将所

◎ 草图是一幅画的核心和基础，大家在平时要有意识地培养随手绘草图的习惯。因为画草图可以训练将平日现实中的人物形状、线条和图案等要素组合转化成新颖有趣、夺人眼球的二维图像的设计能力。

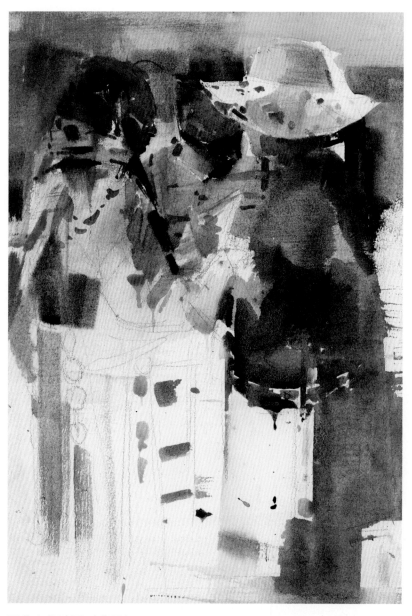

西藏人物速写（草图）

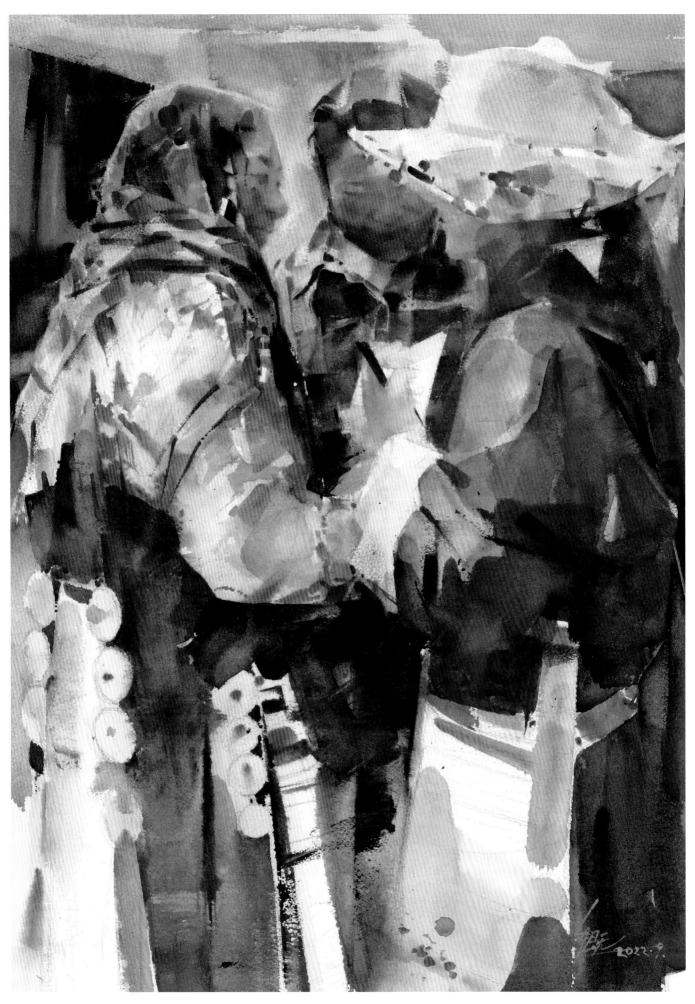

西藏人物速写　56cm×38cm　2022

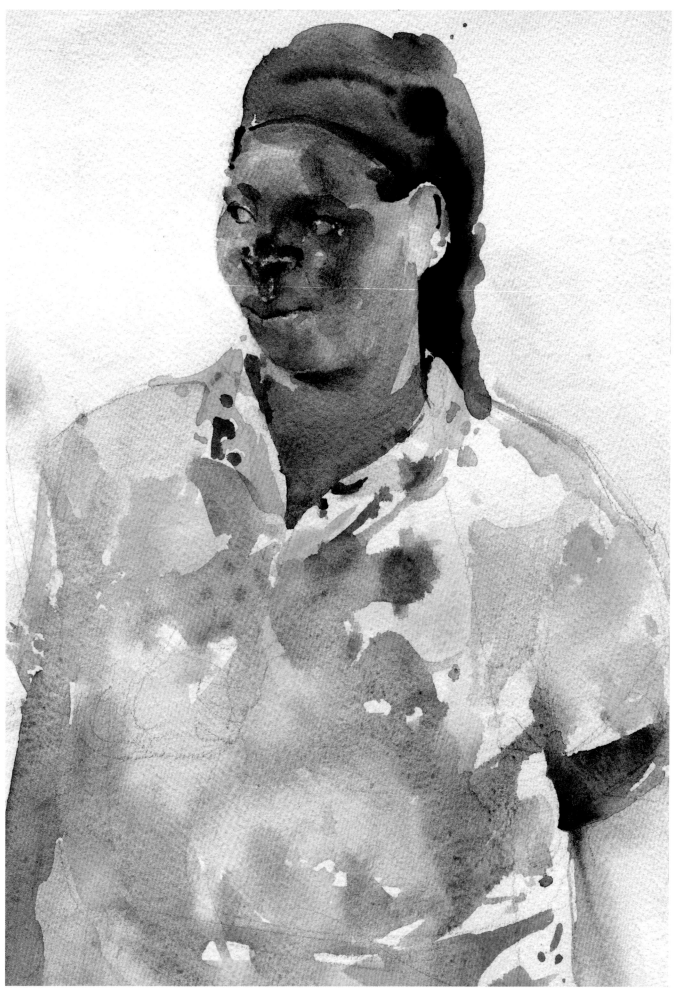

马拉维人物速写　22cm×16cm　2017

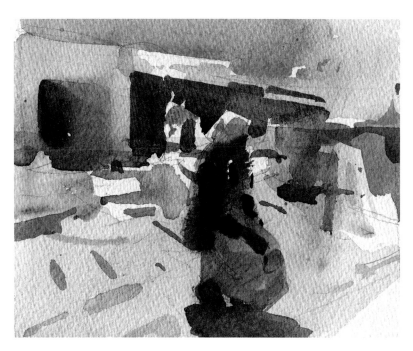

马拉维市场（草图）

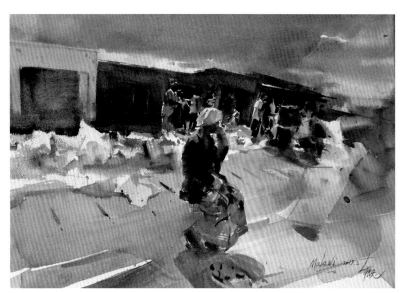

马拉维市场

38cm×56cm 2017

见，通过一支笔、一个本子，将物象的形状特征、色彩的分布节奏、光线的明暗效果等一并在写生本里进行"处理记忆"。写生本可以记下激发画家创作灵感的任何东西，在记录的同时，这些"被记录的灵感"也在暗示艺术家们哪些素材是有可能运用在绘画创作中的。

草图和色稿的绘制是至关重要的，它们是画家挑选、记载绘画素材的方式。而摄影图像素材是为我们提供创作思路、积累创作素材的途径之一。在进行艺术创作的过程中，也需

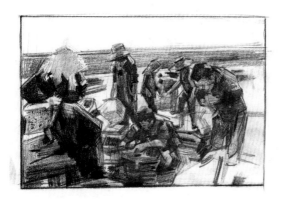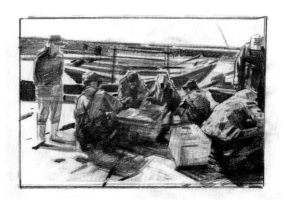

镇铘岛的收获（草图）

要将其进行加工处理转换为绘画图像。而无论是草图或色稿的绘制，还是对于我们随手用相机拍摄的图像资料，画家一般都会依托写生本来完成。

由于写生采风对画家来说在不同阶段有着不同的意义，这种意义取决于画家在创作时的兴趣和看法。因此，写生本中所记录的内容可以帮助画家回忆当初绘画心境和当时的思想。每每翻阅写生本，总会收获许多意想不到的创作思路，至少对我来说是这样的。

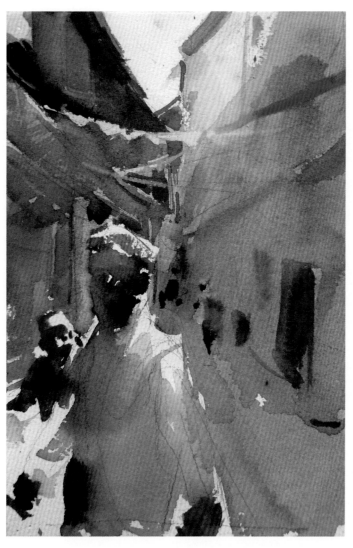

石头城　22cm×16cm　2017

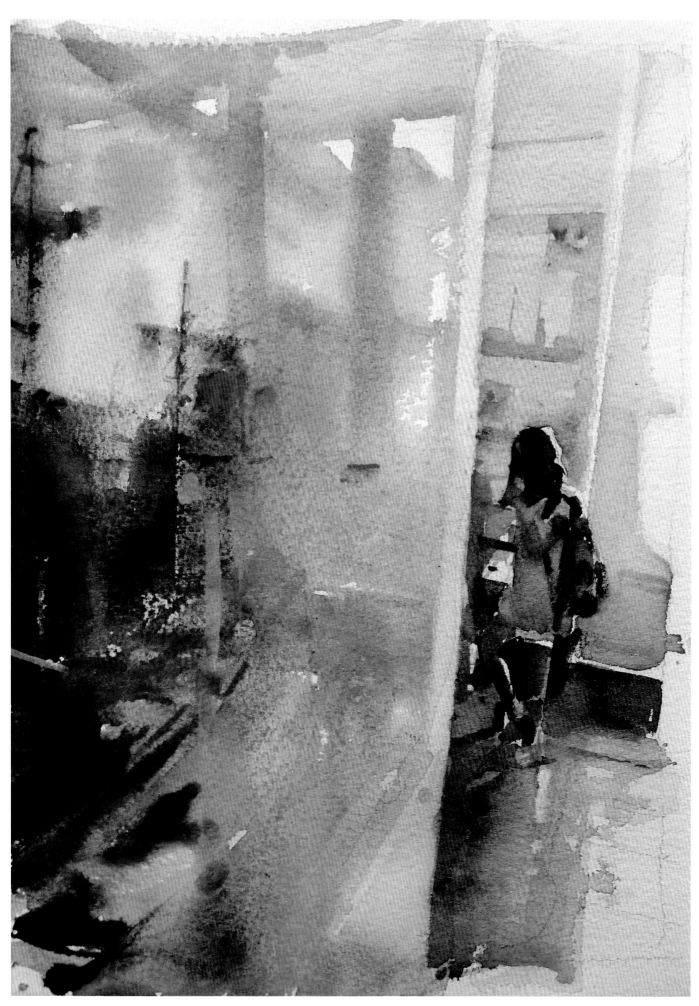

毛里求斯博物馆　22cm×16cm　2017

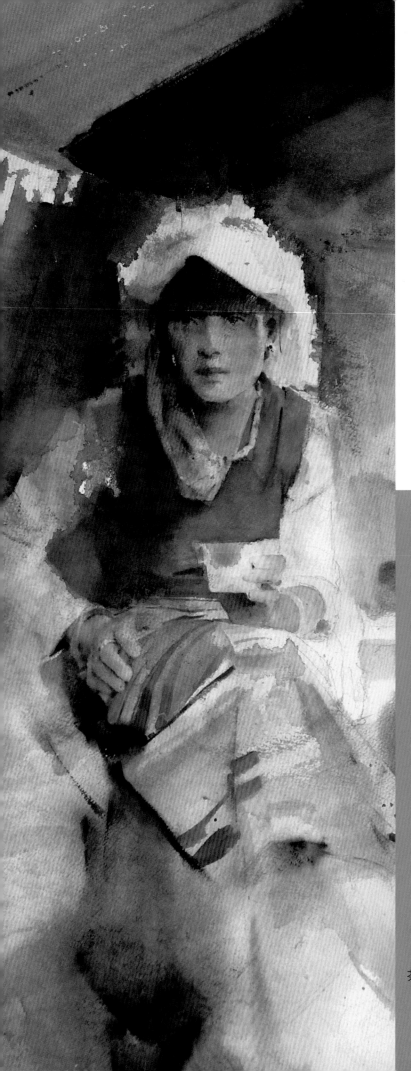

休憩　22cm×30cm　2022

茶歇（局部）

　　写生本中的许多草图是以速写的方式完成的。速写可以帮助画家们进行造型的梳理归纳，在这样的过程中，有助于画家们对形状和造型的认知"词汇量"增加，从而运用到他们的画面之中。虽然许多速写画面没有办法直接应用于正式的作品中，但在某种意义上，速写画面为正式创作的艺术作品做了充分的准备和铺垫。

写生本中的**色彩速写练习**

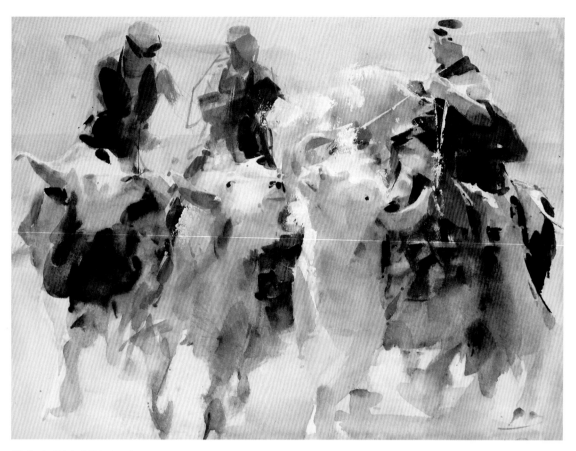

塔吉克牧民速写（一）　28cm×38cm　2011

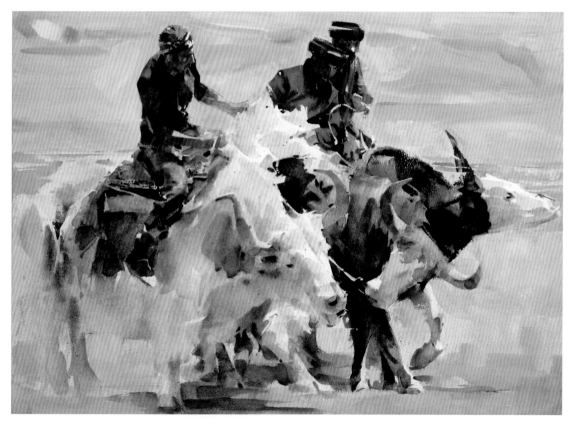

塔吉克牧民速写（二）　28cm×38cm　2011

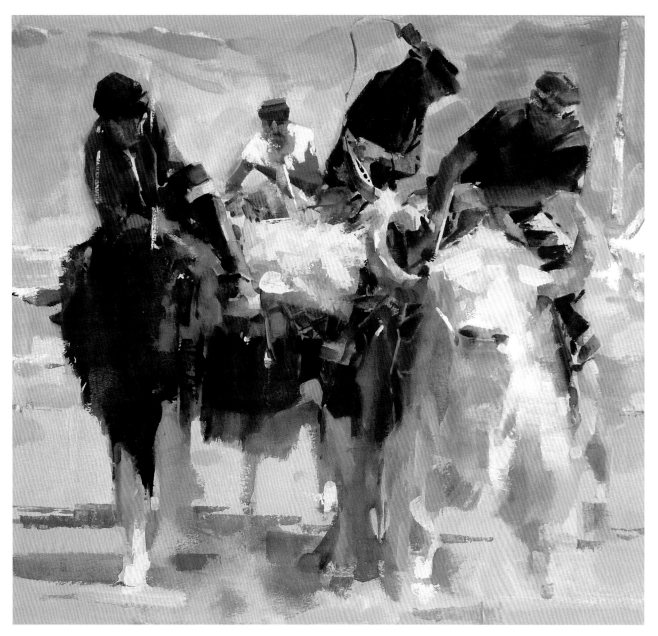

塔吉克牧民速写（三）　　38cm×38cm　　2011

　　绘制草图可以帮助画家决定画面的构图和色彩结构——以画家所选创作题材为中心进行发散思考，这类草图是把题材看作有可能用于正式作品的第一步。草图中绘画主题的确定，是帮助画家们在小框架范围内决定布局、线条节奏和色块分布的关键要素。草图可以帮助画家们在进行艺术创作时压缩或省略一些要素，强调或夸大一些关系。在这些看似随性而为之的速写图像中，你可能会发现画面的戏剧性或潜在的抽象结构，并以此阐明作品的语言形式。草图不仅为后续艺术创作做了准备，也间接解放了我们在后续创作中的许多困难。通过草图，我们能够更深入地理解造型、营构画面。因此，从另外角度来说，草图的工作结束，也是后续工作的开启。

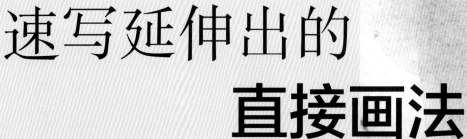

速写延伸出的
直接画法

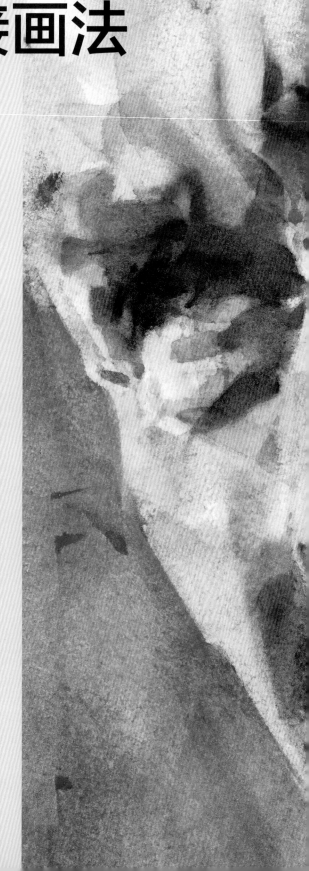

■ 水彩颜色细腻而透明，在艺术创作中用来捕捉自然界色彩和光影的细微变化，效果是非常好的。透明的水性色彩附着在画纸白色有光泽的表面，光线透过画纸的颜色反射回来，使色彩关系更加明亮。

■ 水性媒介产生的偶然性效果与艺术家们原本的构思发生碰撞，造就了许多美丽的画面效果。如果技术不熟练，那么水彩绘画的过程就会使人沮丧，画者经历激动愉悦的绘画过程的同时，对充满不确定性的画面时常感到焦虑。如果你能够积累更多的实践经验，懂得颜色、水和纸张是如何相互作用的，那么我们就在这场绘画"游戏"中领先一步。

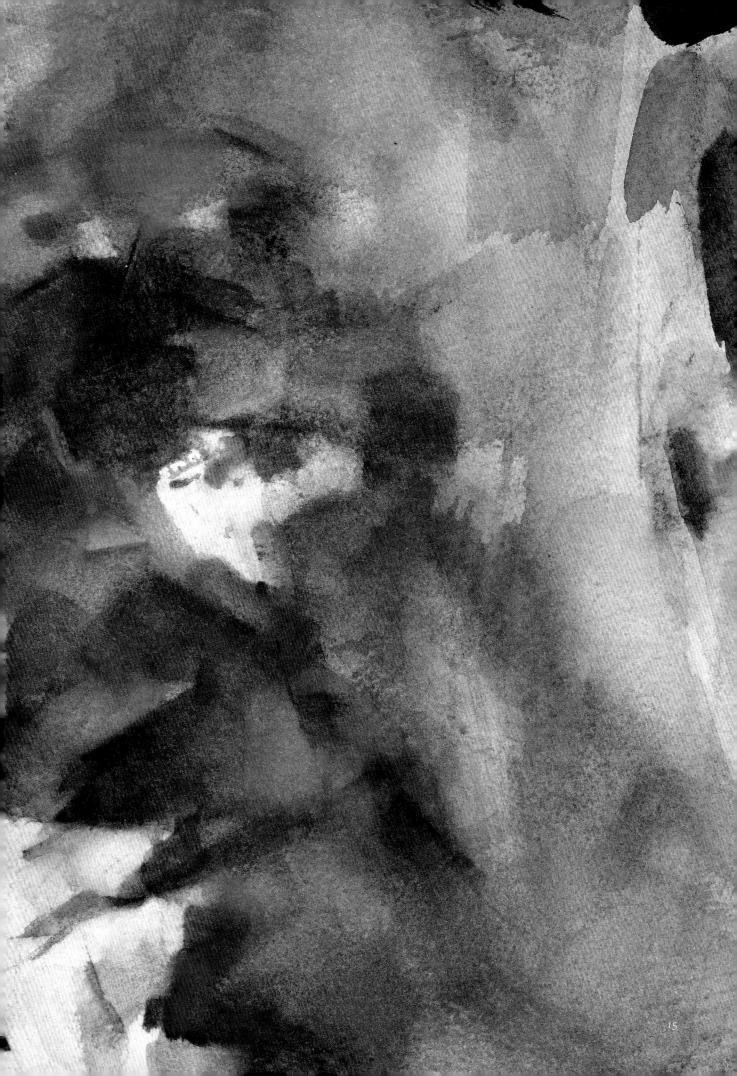

直接画法是我们在写生中画草图和习作时常用的绘画手段。这种方式需要画者在绘画过程中将物象的色彩、明暗等关系尽可能一次性处理协调。直接画法最大的特点在于它能使画面呈现出一种更加自由、更加自然的效果，但这种快速直接的方式并不适合表现整个画面的色调关系和特征。

水彩直接画法的步骤：首先表现明亮的区域，然后画中间色彩，再画阴影暗部和反光，最后对光线和形体进行协调处理。在绘画过程中，对于画面并不需要面面俱到，而是选择更为关注的部分进行表现，比如由速写进一步加工深入的呈现方式。

运用直接画法，首先要处理画面的大块色调，将画面中的色调关系、色彩区域铺开。画面中物体之间的边缘，不需要刻意为之，应是一种自然的形成。在完成画面铺色关系之后，再处理画面中物象的细节、明暗等关系。一般来说，水彩画中物象的边缘线，我们多会追求一种晕染的自然感，这种晕染的方式，更像是一种视觉感受，而不是一种手法，它比在画面中平涂填色来补充画面更能产生具有紧凑感和宽松气氛的画面效果。对于初学者来说，最初作品画得太紧凑，或过于僵硬，都不要灰心，画面的松弛感很少会偶然所得，它经常是数年努力的产物，练习越多，做起来就越容易。最终，你可能只需要几笔或几个色层，就能表现出比较复杂的事物，这是一个自我培养的过程。

黄头巾（铅笔草稿）

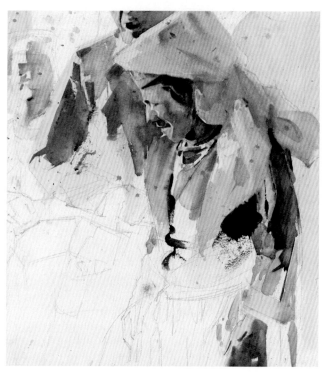

黄头巾（色稿）

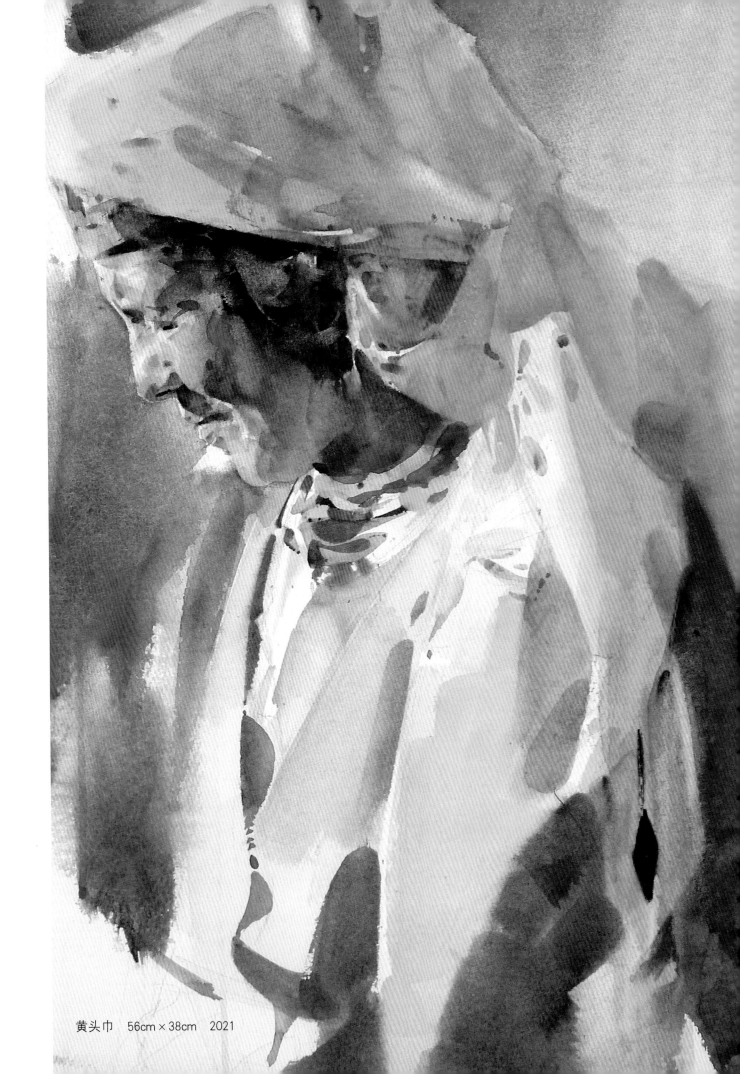

黄头巾　56cm×38cm　2021

黑人厨师（色稿一）

黑人厨师（色稿二）

黑人厨师　56cm×38cm　2017

说得再具体一些，我们用笔试色时，不要用毛笔小心地点画，尽量用整个毛笔的形态去表现形状，用力拉压毛笔，借用中国水墨画意笔的方式，进行更自由的绘画表现。这样画面的形体与色彩节奏更具有表现力，避免出现形态琐碎、色彩杂乱的效果。随着用笔的流畅，就会建立起画水彩画的自信心。有时画面的宽松感并不总是与运笔速度有关系的，一些自由宽松的画面效果，需要花费很长的时间和精力，甚至还要额外试验多次才能达到理想状态。画家追求宽松风格的原因是想让景物看上去变得更加独特，同时也给观者留下想象的空间。因此，宽松感比完全还原事实的表现方式更加有趣。

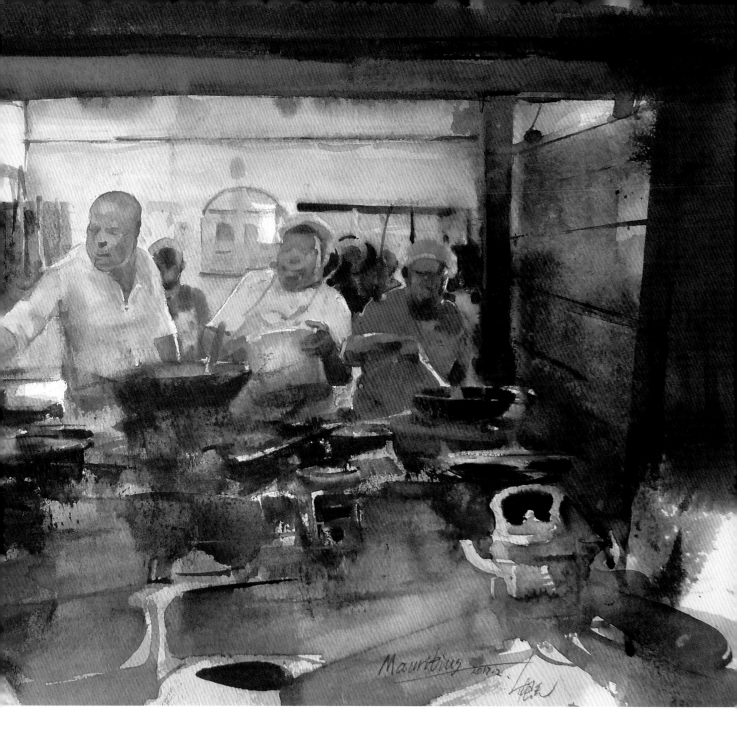

◎ 水彩画是表达情感的最佳媒介，它自然流畅且随时随机。水彩画本身所具有的特性，是令人兴奋的因素，其产生出来的效果超出你的想象。一旦纸上的水彩颜色通过喷、洒、泼、留白、清洗等综合技法的加持，画面可以烘托出不同寻常的效果。水彩画特别为那些思想开放、喜欢新奇的人所欣赏。

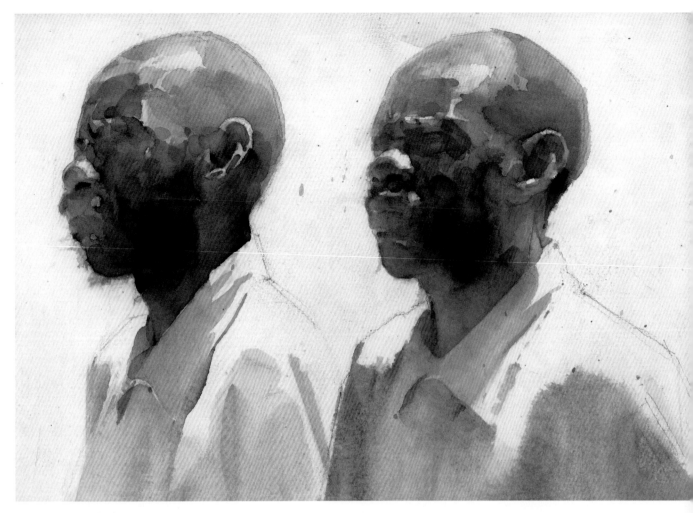

阳光下的男子肖像　38cm×56cm　2021

　　这些关于坦桑尼亚街头和我国新疆维吾尔自治区的塔吉克族、西藏自治区的藏族以及沿海城市等地的水彩片段，是我在旅行时的记忆。我先是通过速写方式，将这些带给我绘画冲动的景象捕捉下来，等回到工作室后，再依托写生本进行创作。

　　在坦桑尼亚的桑给巴尔岛街头捕捉到中年男子的形象，特别富有感染力，黝黑的皮肤在阳光下显得分外生动透明。画面沿用水彩速写的手法进行深入塑造，我想要尽力表现出人物的厚重结构。两名男子面朝阳光，在光线的照射下，人物侧脸的形状看起来更加整体饱满，通过塑造明显的光影形状和块面结构来完成这幅《阳光下的男子肖像》。

　　首先，我用清淡的冷暖色调突出人物的整体形态，再用画纸留白来表示出亮部区域的结构，轮廓边缘尽量有素描关系中的虚实变化。趁着画面未干，在脸暗部结构和眉弓处加入较重色彩，形成亮部，留结构、暗部松弛有转折，中间有冷暖色层的色块关系。这时用笔开始放慢，分析画面所塑人物的形态特征，运用笔触的形态层层叠加

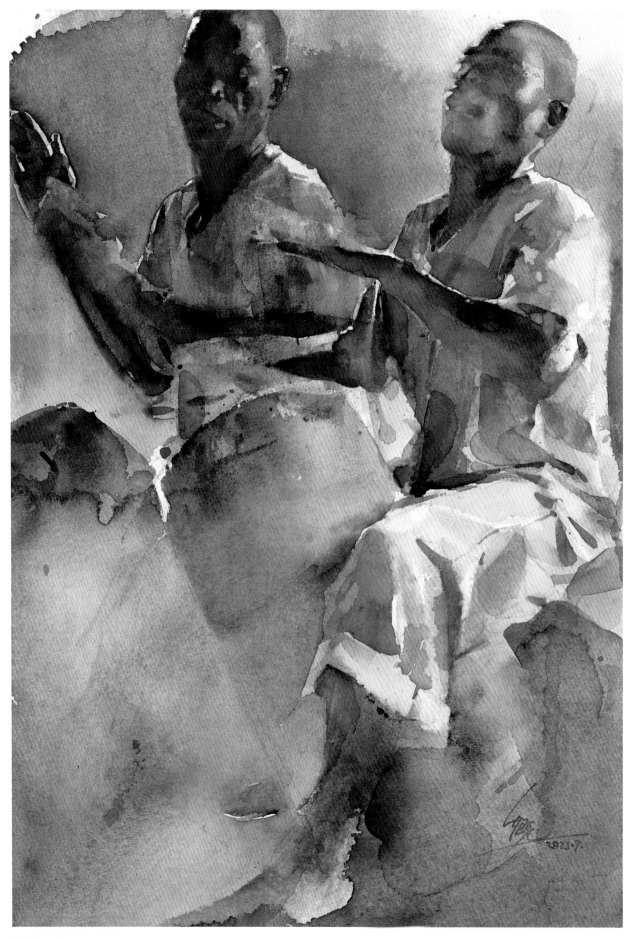

鼓手　56cm×38cm　2021

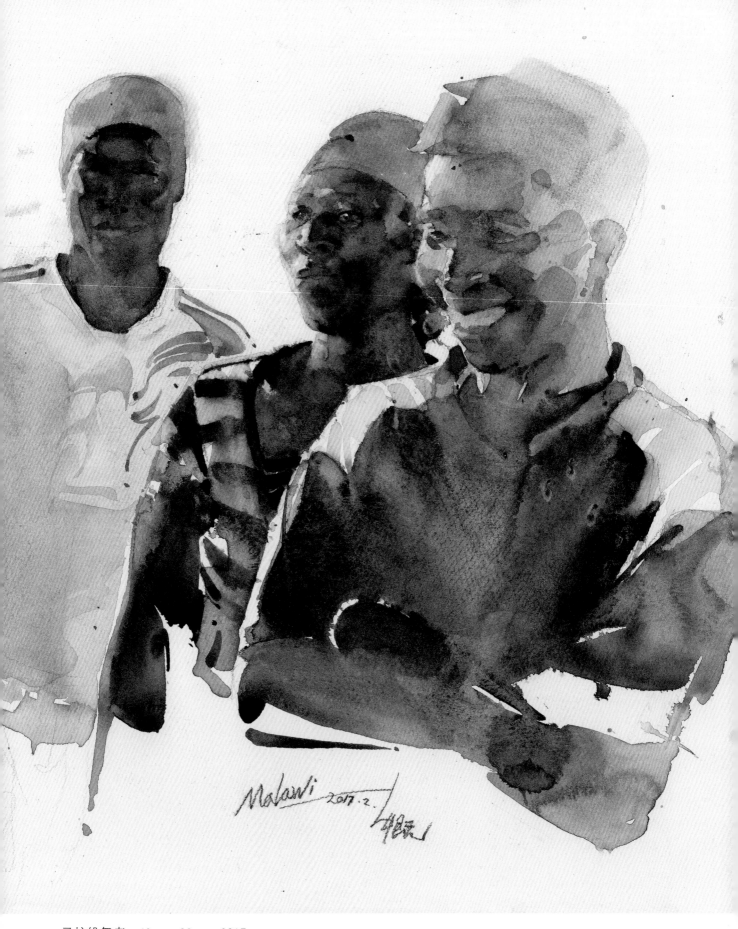

马拉维舞者　46cm×38cm　2017

色彩，深入处理形体结构关系。其间，水色笔触形成的硬边线形尽量出现在结构明确的转折处，变化丰富的色彩尽量出现在脸部的中间部分，形成素描基础要素的圆球空间效果。

绘画过程中不能只顾深入描绘，必须静下心来计划好硬边形状的摆放位置和虚化边缘的衔接关系，整个画面色彩运用不是十分丰富，但在运用叠加水色层次的塑造过程中，透明水色的相互交融交错形成了水彩间接调色的丰富关系，这也是水彩画最重要的技法特点。

有人的地方，总有说不完的故事。关于东非，我看到"马拉维舞者"休息时的模样，那般安然自得，我想用水性材料记录这休闲片段。

每一个人都是独立的个体，都有他们在这个世界上独特的身份。这些身份形态不一，构成了每个人独有的内在特征，在绘画中凸显人物身份特征是画者面临的潜在挑战。下面这幅画是表现坦桑尼亚民间画师的形象。民间画师是生活中以艺术为职业的手艺人，他们不同于画家，也不同于画匠。

◎ 《马拉维舞者》中最前面微笑的人物，首先运用速写的手法铺淡色动态形体，然后用叠加笔触的方式完成塑造，保留的叠加水色笔触较多，形成较为生动的绘画效果。中间人物色彩浓重，形体饱满厚重，要趁湿描绘人物形体的素描形态，边缘保持连贯完整，不加太多的笔触变化，只是在纸半干状态下深入描绘脸部结构特征，保持形态浑厚的连接关系。加之第三人物的平面化处理，使绘画节奏富于变化，塑造深入且完整。水彩画本身就不是单一技巧的熟练表现，而是绘画过程中的顺势为之。

◎ 在这幅画中，首先用红色素描彩色铅笔勾勒出线描稿，再打湿画纸，大胆用蓝紫冷色铺画暗部形态，以表现强烈阳光下人物黝黑皮肤的质感，但可惜这张纸漏矾，不能深入描绘，色彩就一次带过了，在运用彩色铅笔、水溶性铅笔和水彩的结合上也是平时练习时的一种尝试。

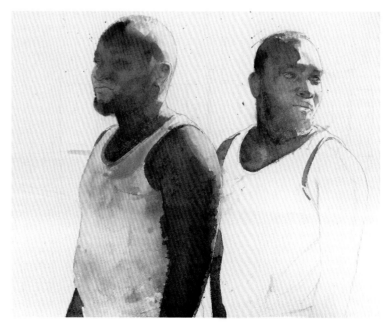

画师（写生草图）

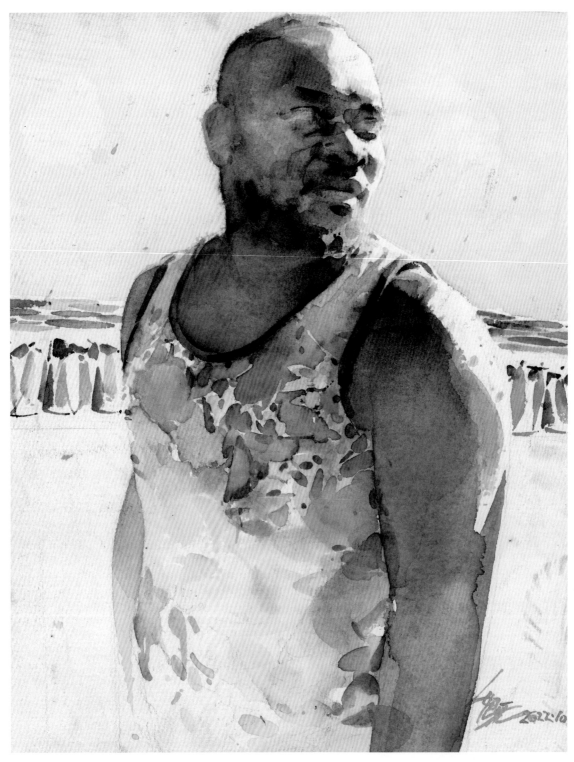

画师　56cm×38cm　2022

　　这幅《画师》的描绘兴趣点主要集中在衣服的绚丽图案上。本画利用衣服图形的色彩特点，延展出整个人物的色彩塑造过程。将逆光中的黑人肤色明度减弱，使整个画面人物呈现在逆光的气氛下，色彩表现简洁透明，技法表现相互融合，使得画面的色调节奏协调统一。

《门前》创作步骤图

◎ 用2B铅笔定形体画稿，运用线条的轻重与重叠描绘出较为准确的形体，起形的过程也是在熟悉记忆客观对象的结构与特征，规划铺色的节奏。

门前（步骤图一）

◎ 先用画面中明亮的蓝、黄色块给人物铺色，注意画面用笔节奏和留白，顺势用冷暖色调带出皮肤色调，调色中玫瑰茜红色令皮肤丰富透明，画面中要加一笔重颜色，为下一步铺色作明度参照。

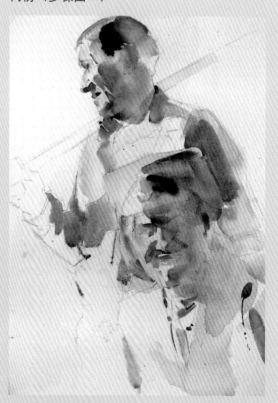

门前（步骤图二）

◎ 继续铺染画面中大的色彩关系，注重中间色彩的透明层次，然后重点丰富人物头部的色彩，比如暗部冷暖色彩的衔接，用笔节奏注意脸部结构的转折变化，强烈阳光下明暗交界线的强调与融合，在深入刻画五官时注意与脸部结构的衔接。此时过于生硬的笔触可以通过叠加中间色彩达到与亮部体块的衔接过渡，体现出浑厚的转折关系。在刻画时尽量运用笔触叠加与冷暖重叠的描绘方式，表现丰富的结构特点，避免过度揉擦和填色，让画面保持生动自然的状态，为深入刻画保留空间和余地。

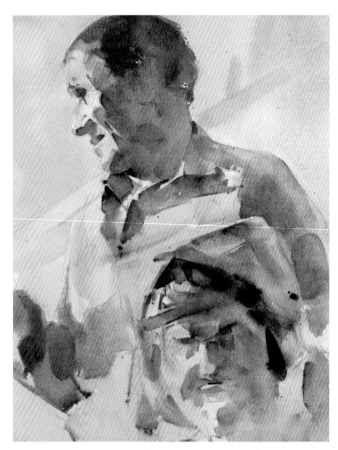

门前（步骤图三）

◎ 进一步深入描绘右下角带黄色头巾的人物，注意人物面部颜色与头巾黄色的相互衔接，脸部加强暖色反光，头巾暗部增加深色层次，使其脸部大面积暗色与头巾色彩空间既整体又丰富。用笔时强化光影的硬边形状，暗部铺色深入时注意虚化融合，以产生节奏上丰富厚重的层次。同时男子头部也要加强衣领和肩部的结构层次，与颈部整体的色块对比形成空间层次，受光部加强皮肤的色彩渲染，注意用水分控制色彩的浓淡，使头像丰满厚重，整个画面始终要注意整理大的冷暖色彩关系，利用笔触的肌理加强素描层次结构。

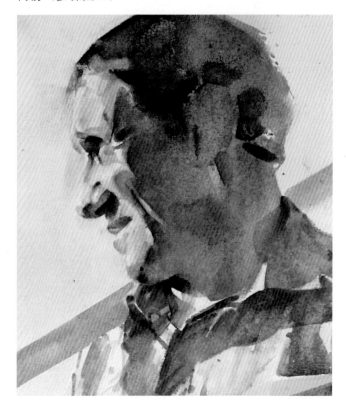

门前（局部）

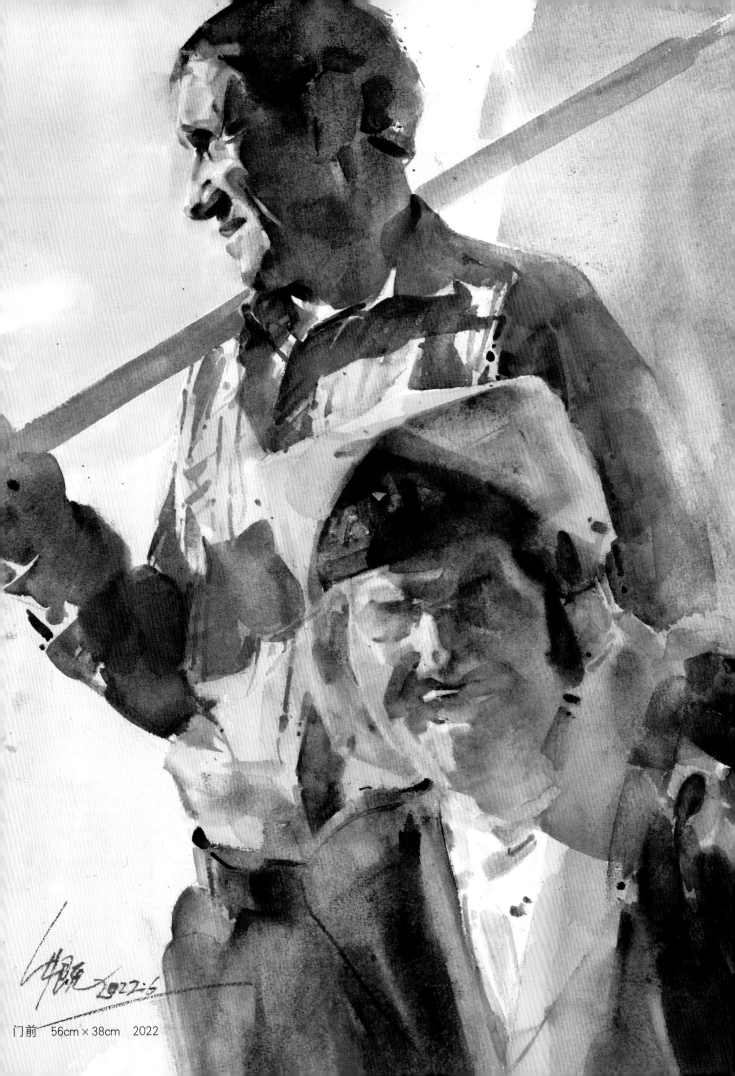

门前　56cm×38cm　2022

《姐弟》创作步骤图

这幅水彩作品想描绘的是我在东非遇到的一对姐弟。每一个地方都有自己民族的风土人情，但血亲关系，情感总是相通的，所以表露出的情感会随着他们所处的不同地域、所拥有的不同经历而变得不同。

◎ 起稿时要注意两个人物头部与身体的动态角度，男孩伸出的手臂与两个人物的眼神姿态形成画面表现的重点。

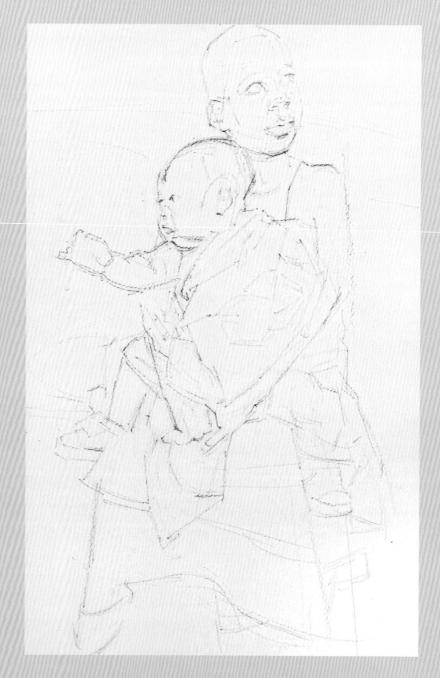

姐弟（步骤图一）

◎ 先用饱满的水分和浅色突出人物的头部和手臂形态，这样利用水色的痕迹描绘出生动的形体轮廓，并趁湿在脸部加几笔较重的色彩表示转折关系，留白突出受光的形体，把服饰的色块位置基本确定后，附加一块较重的颜色，为下一步铺色作参照。

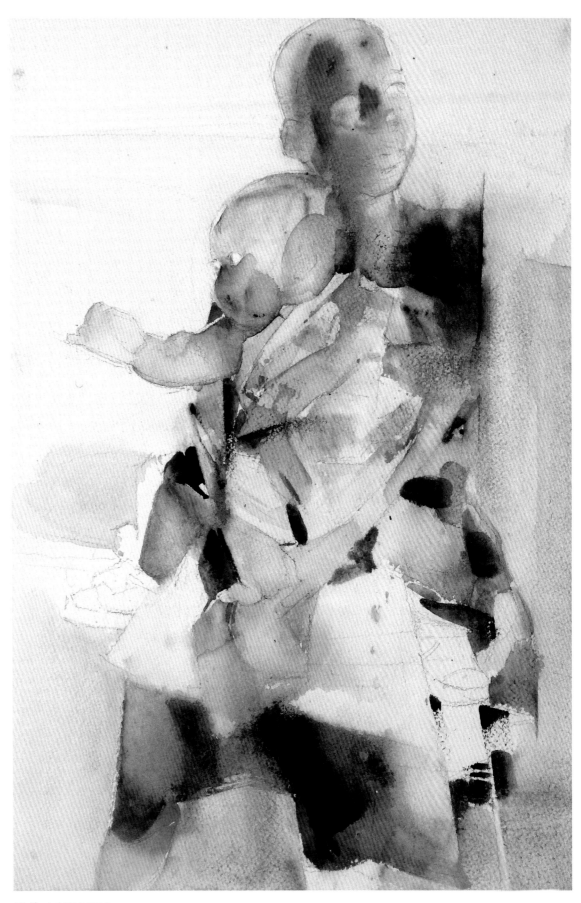

姐弟（步骤图二）

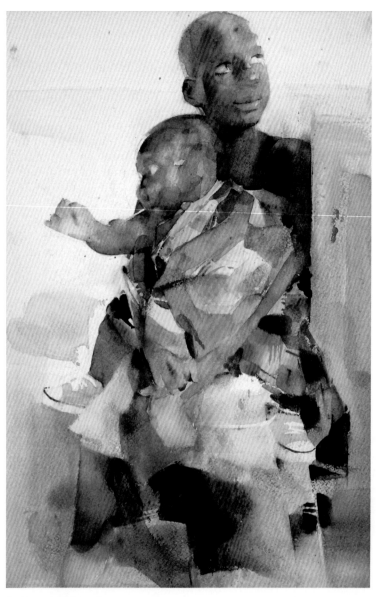

姐弟（步骤图三）

◎ 进一步描绘头部的形体，注重用冷暖色的叠加与笔触肌理铺色，局部的五官特征在半湿状态下刻画，留意用笔的虚实变化，尽量使五官结构融合在大色块中，并进一步铺出服饰的色块转折。

◎ 大笔触铺出中间色层与人物周围的色彩气氛，使画面整体节奏生动，进一步丰富衣服与周围色彩的关系。

◎ 深入描绘人物五官的特征，注重五官的结构与脸部色彩的融合，适当加入纯度较高的色彩以丰富画面效果，防止脸部颜色过于灰暗。塑造形体时始终留意素描中圆润厚重的体块关系，注重用笔的虚实节奏变化。

水彩颜料在湿润的画纸上晕开时，颜色会变淡，而且水彩画干后颜色看起来总要比原来淡些。所以，作画时调配颜色要比我们所设想的略深些。

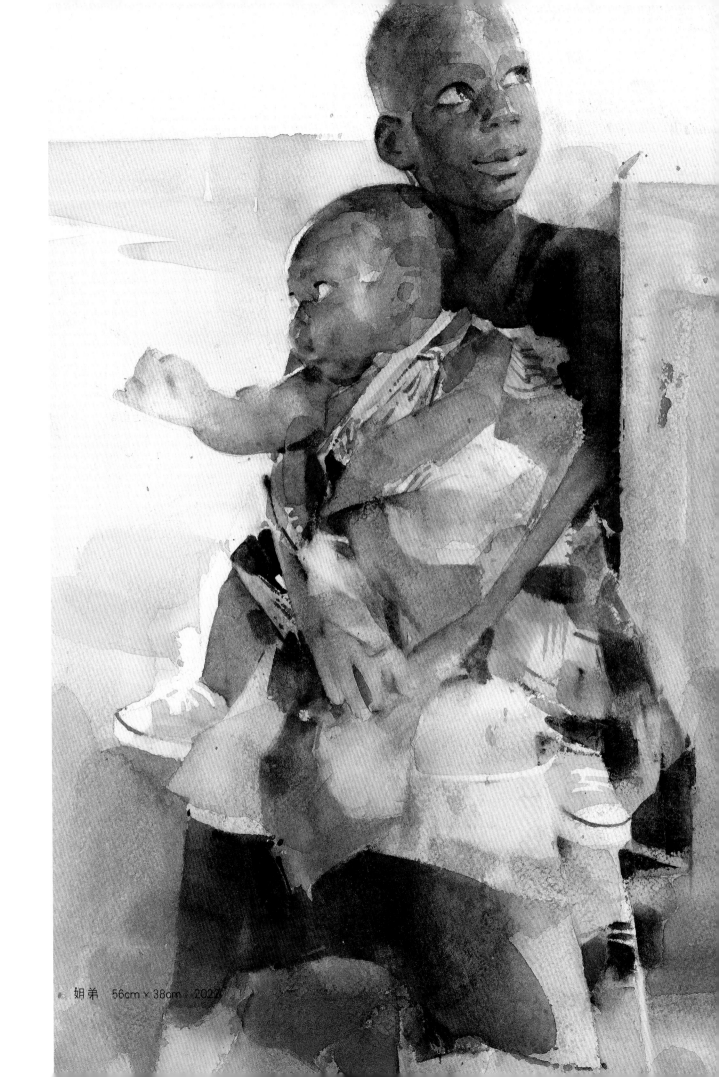

姐弟　56cm × 38cm　2022

《乐手》创作步骤图

乐手（步骤图一）

乐手（步骤图二）

乐手（步骤图三）

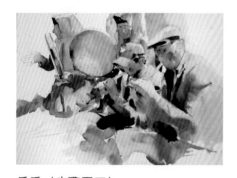

乐手（步骤图四）

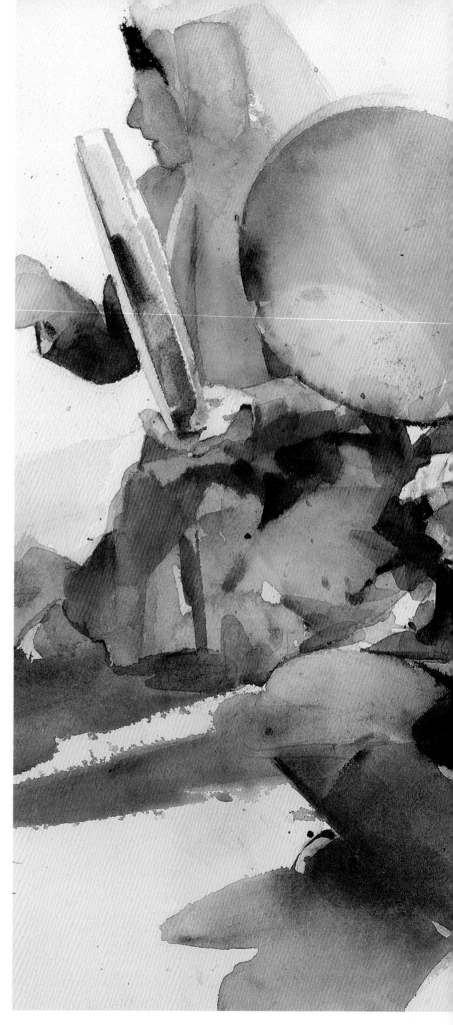

乐手　38cm×56cm　2022

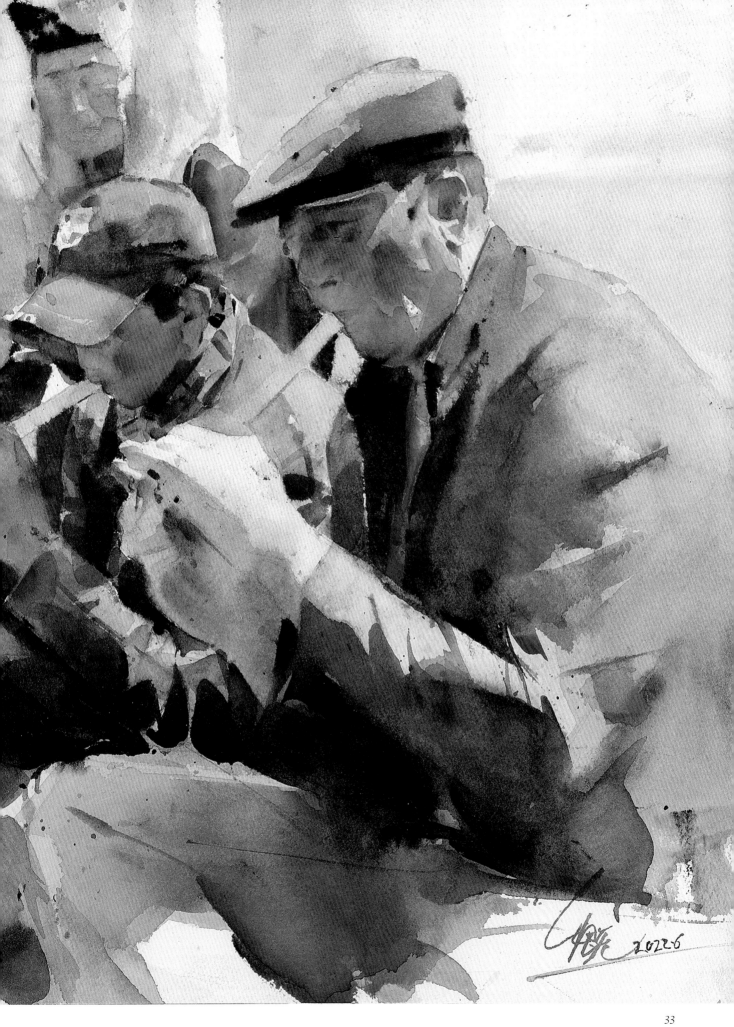

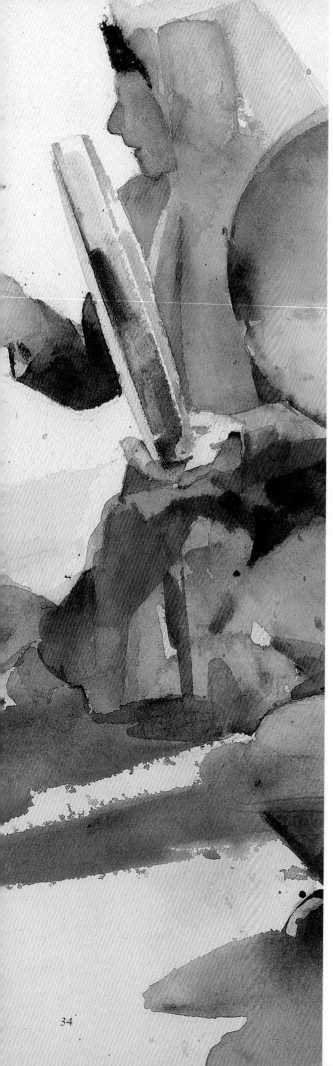

《马拉维的舞者》

舞者在台上与台下是两种状态。呈现舞者舞蹈状态是一种艺术表达，而呈现舞者的休息状态，则是一种更为自然、回归本真的表达。在《马拉维的舞者》这幅画中，我描绘的是马拉维的舞者休息时的场景。这样的描绘，或许能让人更加贴近他们。

◎ 此画开始铺色时比较随意，没有过多关注局部的形体变化，直到中间一步一步整理形态时，大量运用了洗、擦、硬笔填色等技法。运用不含水分的油画笔整理画面，无意间留下了较为生动的肌理效果，几个人物的脸部描绘较为生动，冷暖色彩表现空间结构也较为准确，脸部边缘线的结构与环境色彩气氛比较统一，人物空间层次突出。

迅速而自信地上色是直接画法的关键。尽量选择少的颜料种类，将其一次涂到画纸上调色，不要过多地在调色板上调合，让色彩相互渗透，从而更好地发挥即兴的潜力。

乐手（局部）

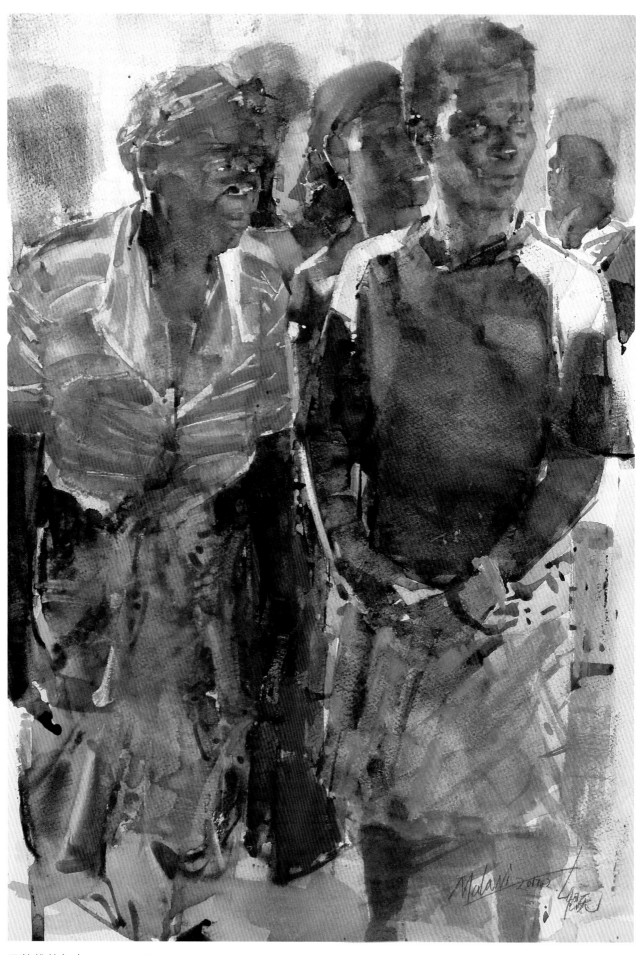

马拉维的舞者　56cm × 38cm　2017

注重色调的
柔和画法

■ 水彩画的表现手法丰富，呈现语言形态的可能性很多。水彩画技法中，有理性严谨的，也有感性挥洒的重叠法；有完美精致的，也有轻松自然拼凑的缝合法；有局部细心罩染的，也有全面流畅奔流的渲染法……但这些都不必过细地去考虑，因为只有拥有坚强的毅力、耐心，且同时进行大量艰苦的工作，才会获得较为丰富的实践经验。当你掌握的技法越多，在艺术创作中可供你选择的构思就会越精彩。

柔和画法注重画面大色块之间相互融合形成的色调关系。开始需要整体铺色，但并不是将大面积色调画成清晰的边缘之后再进行柔和处理，而是将色彩大面积填充好后，立即将它们柔化融合，形成边缘的虚实融合和整体的色调关系。在水色未完全干时，通过重复上色，将表面的细节特征添加进柔和的色调之中，注意提前留出需要明确的形体边缘，按照事先设想控制画面整体的柔和质感。

初始阶段注意画面色彩不要过于琐碎，形态不要过于坚硬，为下一步深入描绘质感，留下较为浑厚的色彩底层。这种画法最终追求的是厚重的色调空间和物象的质感，如美国画家

藏族母子（草图）

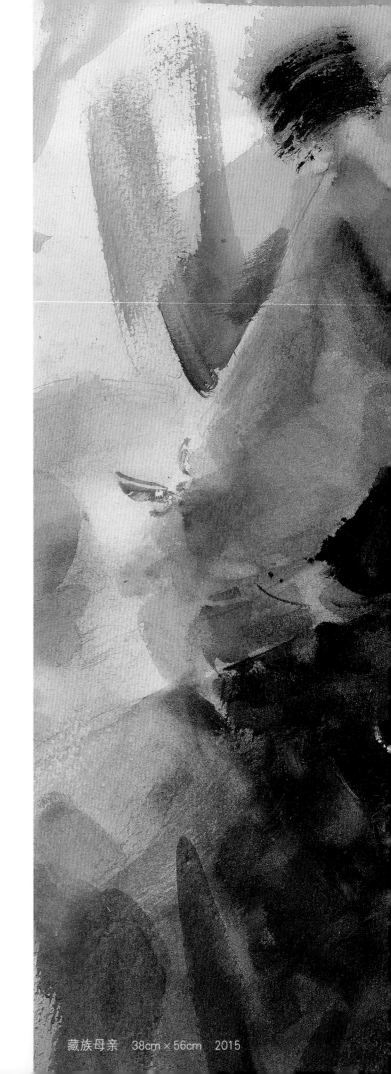

38

藏族母亲　38cm×56cm　2015

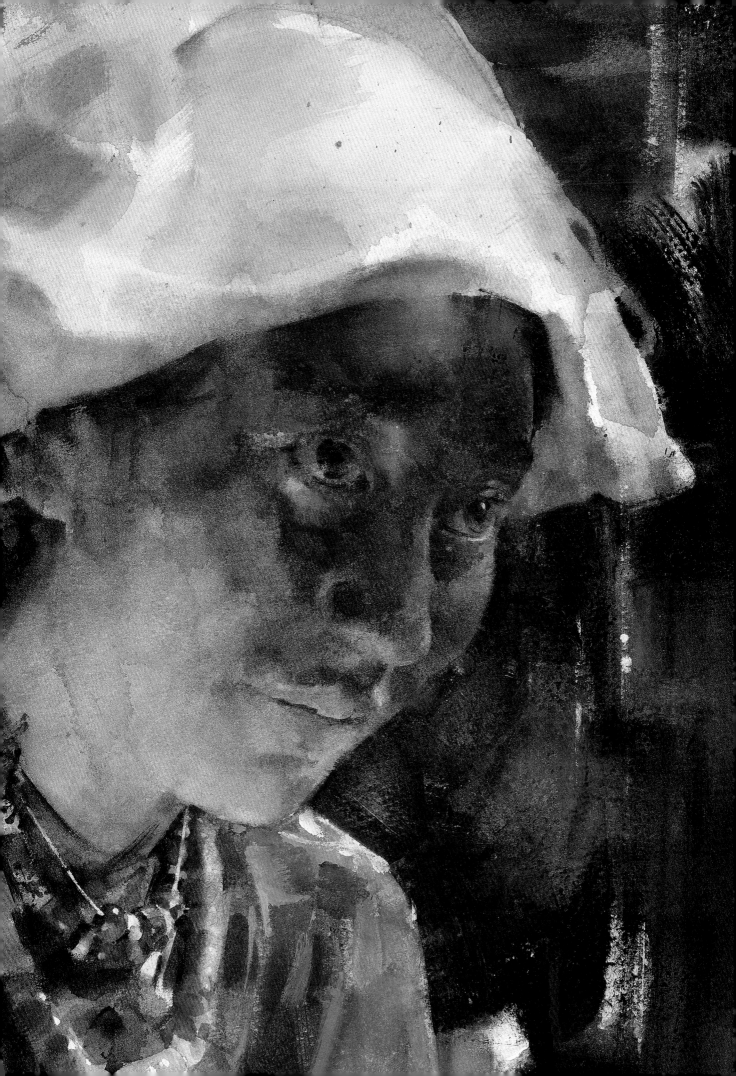

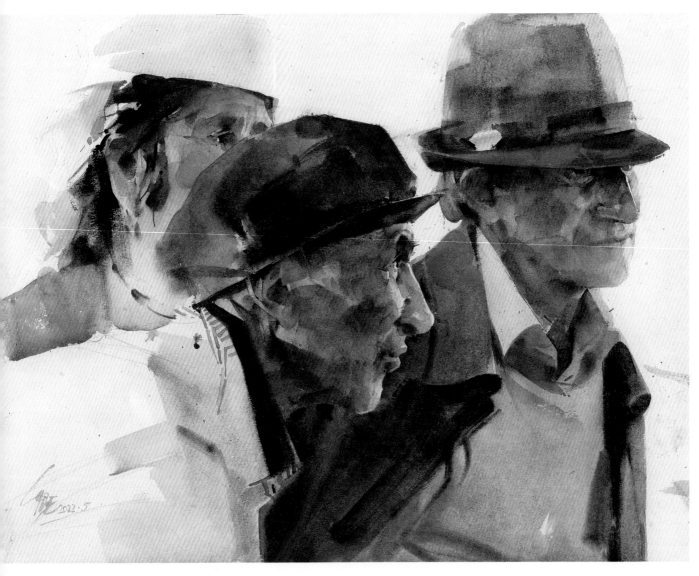

期盼　　38cm×56cm　　2022

萨金特和瑞典画家佐恩常运用此类艺术表现手法，这种画法更适合表达厚重的油彩
绘制感，但因为水彩颜料主要是一种透明颜料，因此在绘制过程中确实需要一定的
技巧，不过控制好纸张的湿度和色彩间的衔接关系是完全可以做到的。

◎　在《期盼》这幅表现新疆维吾尔自治区塔吉克族的人物作品中，为了表现出强
烈的光影色调效果，首先在背景上，用银黄和淡紫色铺了整体的底色，人物面部的
光影与衣服的冷灰色彩，形成了强烈的色调关系。

　　每一个民族的人都有自己的面貌特征，在这幅画面中主要描绘了前面老人的形
象。老人侧面的外轮廓描绘得比较完整、深入，老人脸部大部分处于暗部的冷色调
之中，利用反光的变化，着重描绘了从眉弓到下巴的转折结构。在表现脸部结构特

征时，重点是趁着水色湿润时进行深入的刻画，将描绘整个暗部结构的笔触柔化在色调之中。而后颈部投来的暖色光线在脸部形成冷暖交错的丰富结构关系，生动地表现了老人头部色彩的层次空间。画面左侧人物的外轮廓不是那么明确。我们仔细看看头部的左侧脸，暖色的鼻子与冷色嘴型的中线形成色彩的转折远比人物外轮廓更加重要。他的蓝色衬衣形态和灰色外套的动势，利用大笔触整体进行了色彩的描绘，形成了人物身体的基本姿态。整个画面中几个人物脸部的色彩变化，与衣服的蓝色及暖灰色调远处的白色头巾、背景中的淡黄色形成了清晰的色调层次关系。

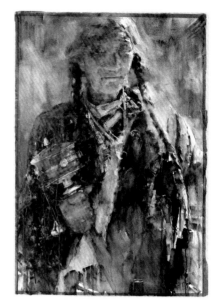

逆光　100cm×80cm　2015

◎　《逆光》中的藏族人物肖像，是一幅运用简化色调关系的想法来完成的作品。我们从中能隐约看到很多藏族服饰的图形，为了不使这些图形显得刺眼、突兀，分散注意力，可以做出相应处理，那就是利用逆光。在逆光中，人物面部特征和服饰细节不再那么突出，各种形态关系都隐藏在光和影的形状里，形成整体而微妙的色调关系。在大面积的阴影中，我们能清楚地看到多种明度变化，然而我们尽力将它们笼罩概括在单一阴影的明度里，让单个图形与结构特征混合起来，融合在大范围的色调当中，运用干湿结合、洗擦、柔化笔触、叠加等多种水彩技法，留下色彩与笔触的痕迹，形成丰富的形态结构。

期盼（局部）

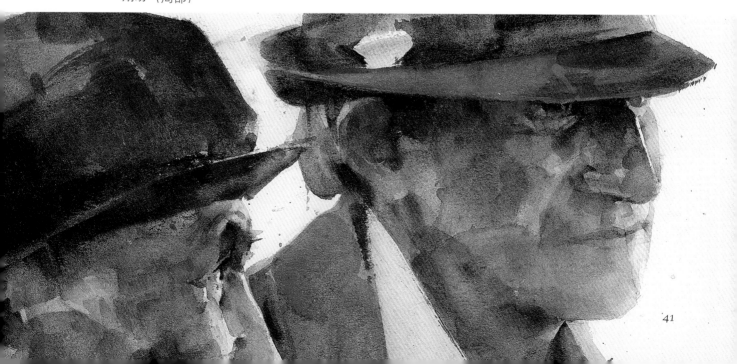

《塔吉克的阳光》创作步骤图

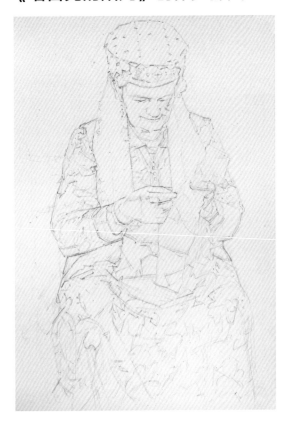

塔吉克的阳光（步骤图一）

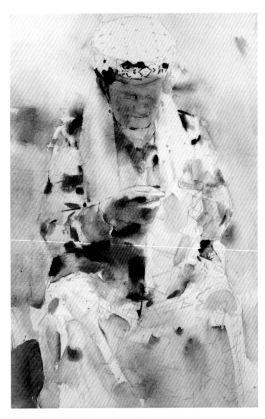

塔吉克的阳光（步骤图二）

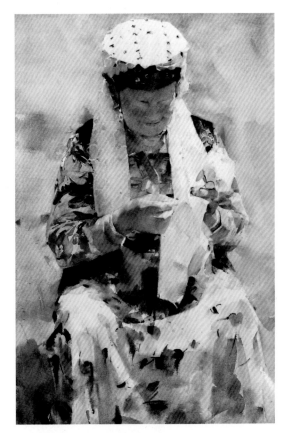

塔吉克的阳光（步骤图三）

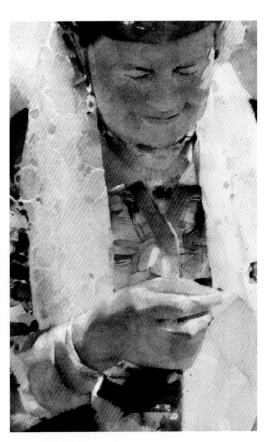

塔吉克的阳光（局部一）

◎ 《塔吉克的阳光》是一个逆光效果的新疆维吾尔自治区人物画作品，用较软的绘画铅笔勾画出人物的轮廓。通常在画正式作品时，大家喜欢用硬铅笔仔细勾画素描稿，感觉不会弄脏画面，但较软的铅笔更容易用橡皮去掉痕迹，只要在描绘时留意下笔的轻重或用点、线标识位置即可。逆光画稿阴影里的图形位置更应该明确地确定下来，为后面暗部的趁湿深入或铺色打下良好的基础。

◎ 因为这幅画稿的服饰色彩和图案较为丰富，所以开始铺色时没有大色块铺画，而是打湿画稿之后用较为纯亮的色彩，直接点画出服饰的纹理和图形，并用冷暖色彩简单地铺画了手、脸的结构关系。用冷灰色整体地铺一下背景的调子，形成较为跳跃的色彩节奏。

◎ 这时铺色的笔触面积开始大起来，利用大色块，连贯起阴影的面积，形成较为透明的光影形状，表现出画面的基本色调关系。这一步注意利用水色的硬边，确定出光线的形状，阴暗处的边缘尽量柔化融合，形成虚实突出的素描空间和形体节奏。人物头饰上的黑色块一并加重，与开始铺画的纯色图形和大面积的灰色，形成色彩的明度空间。

◎ 检查两次铺色的效果，等待水色彻底干燥后，洗擦、整理亮部形体，进一步从明暗交界处深入肤色，首先从脸部右侧明暗转折处，深入刻画光影与结构的关系，注意脸上冷暖色彩的位置关系，加强额头与帽子色彩关系的柔化融合，增加亮色头巾的形态特征，反衬出圆顶白色的形状，突出帽檐的光影转折形体。注意左侧上

　　暗部色彩尽量一步到位，不要通过多次上色来达到理想的明度，上色次数过多，会让画面中的暗色显得混浊和呆板。

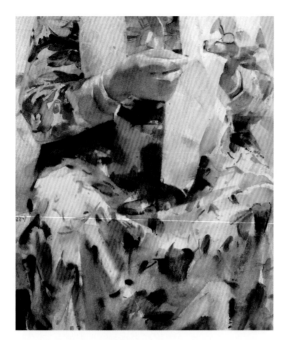

塔吉克的阳光（局部二）

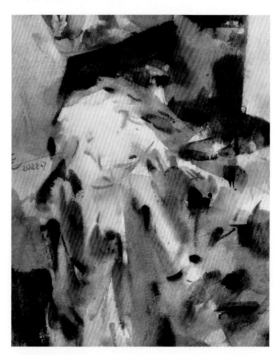

塔吉克的阳光（局部三）

衣、头巾、手臂在阴影中的整体柔和关系。手的结构画得要更加突出，色彩与明度对比应比脸部更加强烈，同时色调还需融合于整个冷灰色调之中，下半部分服饰的特点是冷暖色彩的交错呈现，需要重新打湿画纸，加强衣裙阴影的冷色调处理。同时利用笔触描绘暖色的衣服图案，与之交错呈现，表现光影透明的色彩层次。

◎ 作品细化阶段主要还是深入描绘人物上半身的形态，注重控制手与脸部的色彩与形体，保持脸部色彩透明且有变化，尽力描绘浑厚的形态特征，衣服的图案描绘既要深入，又得保持它们统一在阴影的冷色当中，留意叠加色彩层次，加强光影变化的丰富关系。

◎ 在深入完成下半身俯视效果的描绘时，尽量使用较大的笔触保持整幅画面统一性。呈现出上紧下松的节奏，不必过分强调阴影中的细节，处理好阴影的形状与衣服图案的融合。描绘阴影中的图案时尽量趁湿模糊柔化，然后调整画面的色调层次，增加人物与背景的空间关系。

塔吉克的阳光　56cm×38cm　2022

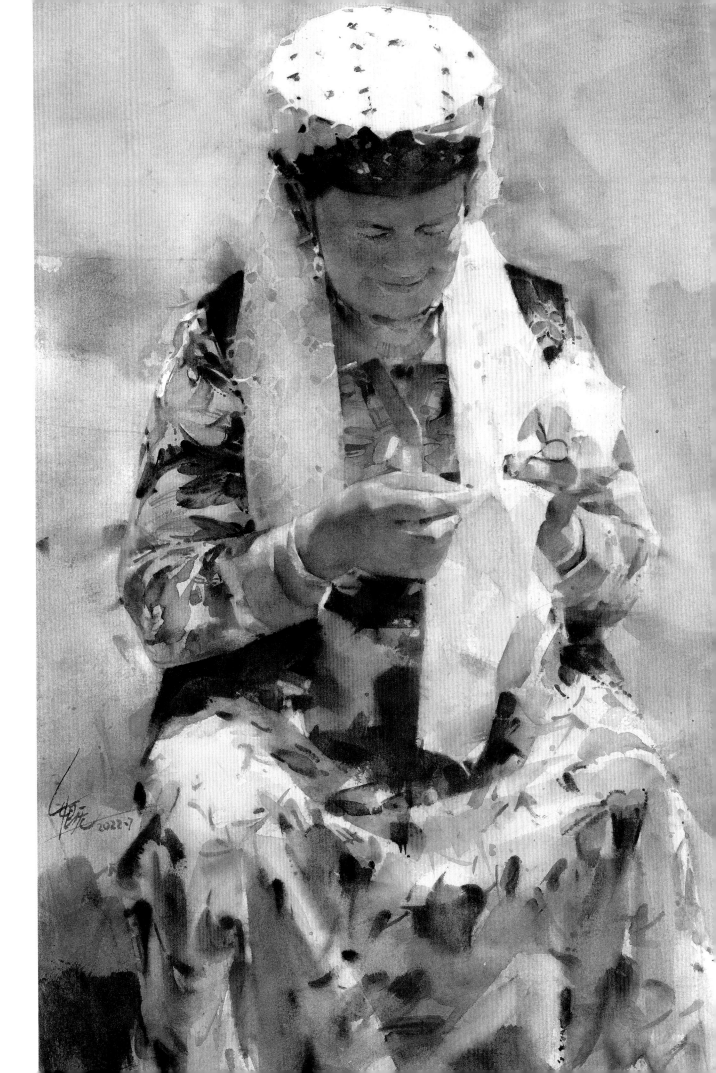

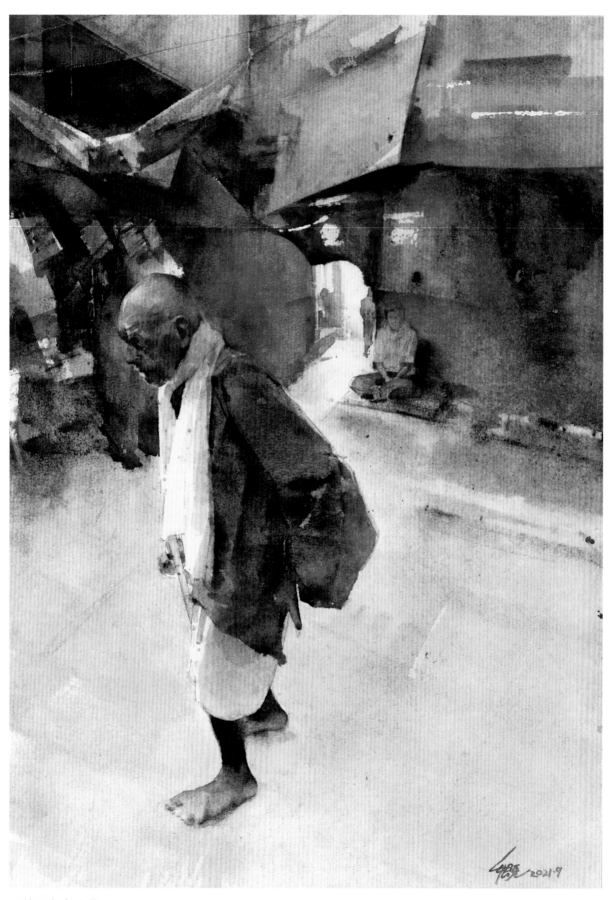

桑给巴尔岛小巷　56cm×38cm　2021

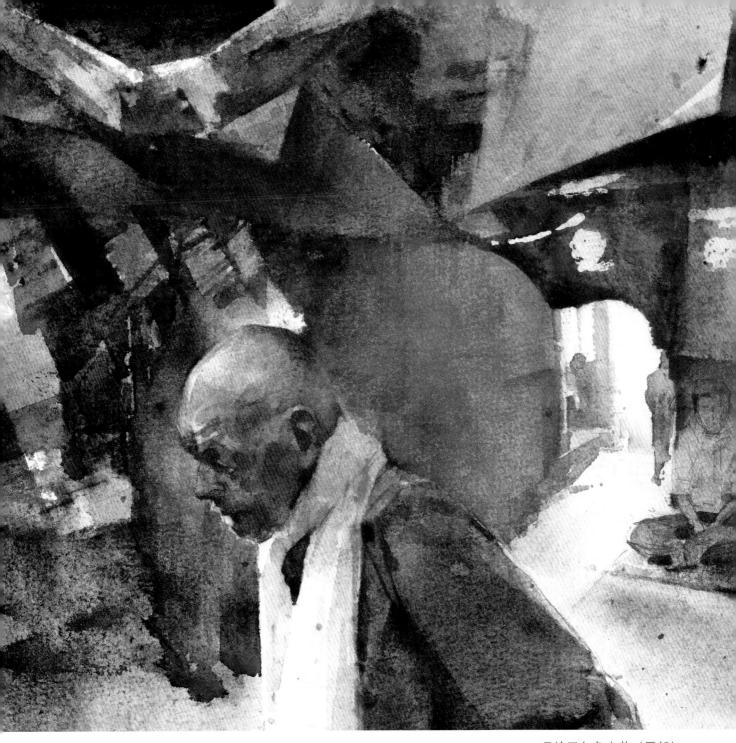

桑给巴尔岛小巷（局部）

◎ 这幅《桑给巴尔岛小巷》描绘了坦桑尼亚著名的桑给巴尔岛石头城的老巷子里的一个场景。此画主要是练习处理人物同时融合背景的描绘。背景通常是一幅画中最难处理的部分，因此，要逼迫自己从一开始就要尽量注意处理，养成从人物向外绘画的习惯，考虑好人物与背景之间的色彩和空间关系，使之与画面的气氛有机地结合在一起。

《塔吉克母女》步骤图

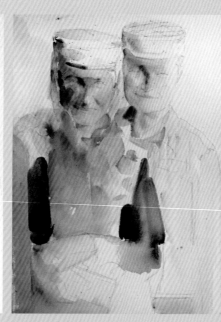

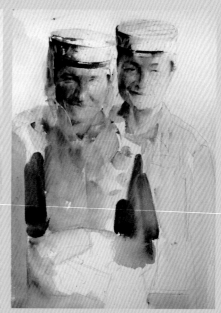

塔吉克母女（步骤图一）　　塔吉克母女（步骤图二）　　塔吉克母女（步骤图三）

◎　《塔吉克母女》图像资料表情生动，色彩饱满浓重。开始铺设整体色块时，希望能更明确地表现人物特征，但过于沉迷丰富有趣的脸部描绘，刻画得"中规中矩"，失去了一些色彩明度和笔触节奏。反而铺色简单明确的黄色头巾在干后层层叠加润色后，表现出的质感和色彩更加生动丰富，具有水彩画的节奏特点。所以在绘画过程中遵循整体设色、分层深入、控制节奏是十分必要的。

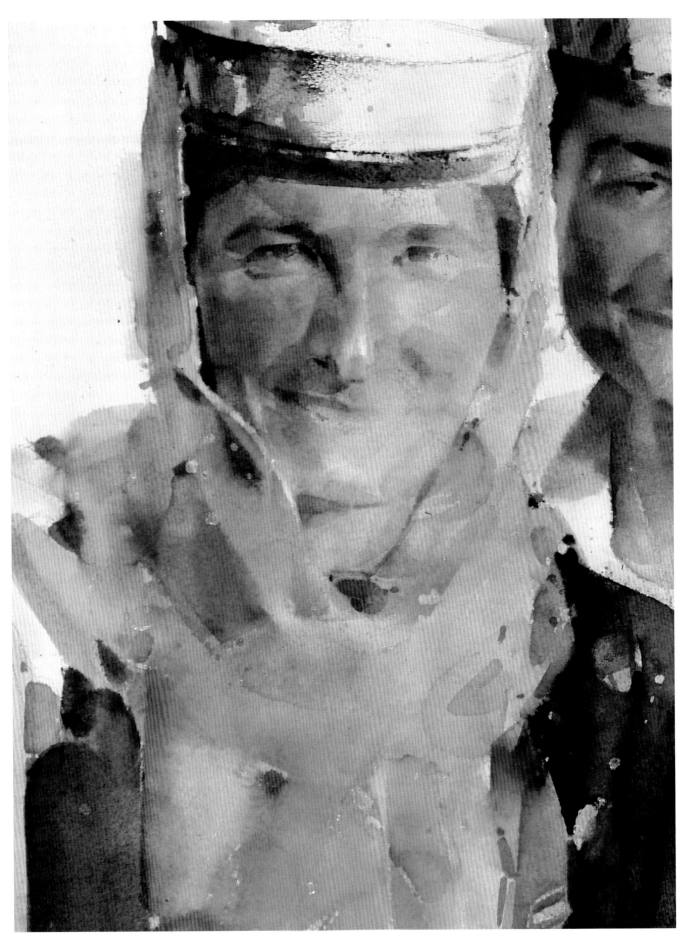

塔吉克母女（局部）

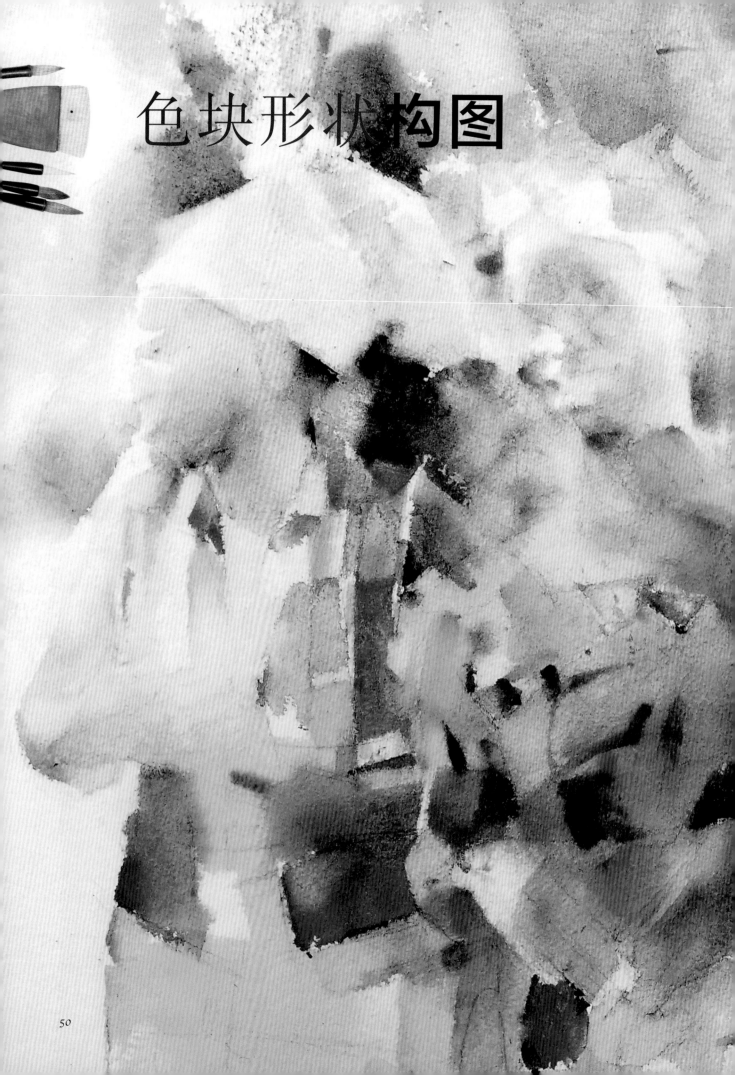

色块形状构图

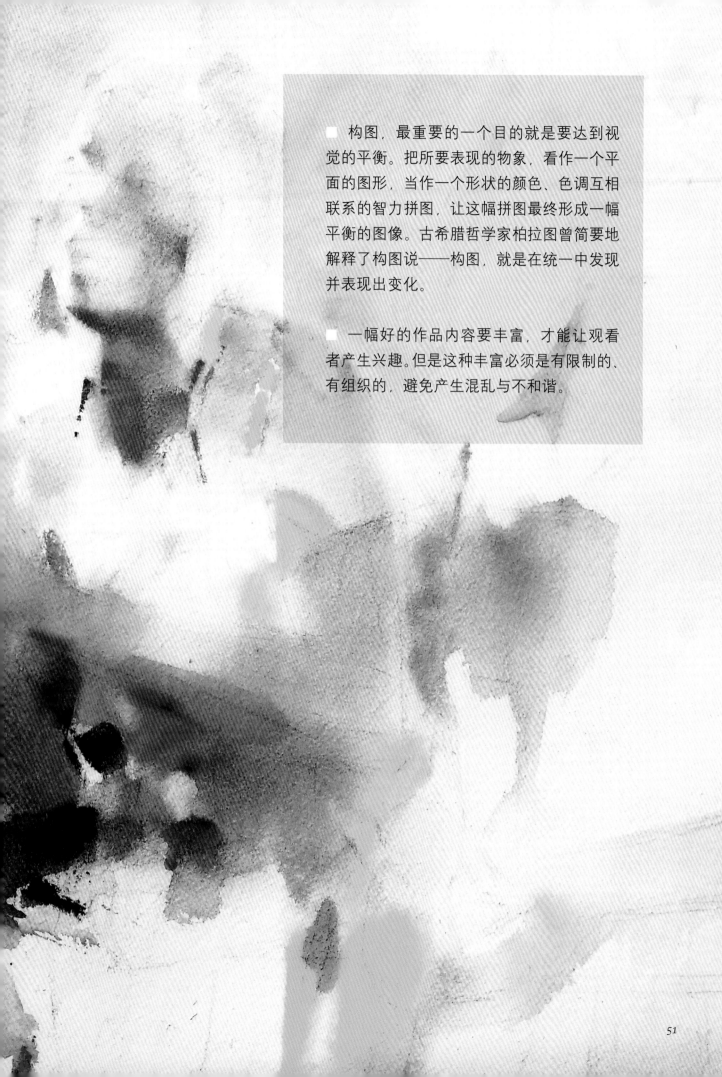

构图，最重要的一个目的就是要达到视觉的平衡。把所要表现的物象，看作一个平面的图形，当作一个形状的颜色、色调互相联系的智力拼图，让这幅拼图最终形成一幅平衡的图像。古希腊哲学家柏拉图曾简要地解释了构图说——构图，就是在统一中发现并表现出变化。

一幅好的作品内容要丰富，才能让观看者产生兴趣。但是这种丰富必须是有限制的、有组织的，避免产生混乱与不和谐。

我们被某个绘画主题吸引，通常是由于一些视觉上的因素，例如一个不同寻常的形态，一些有趣的线条，或是一种可观的色彩组合等各种原因。客观物象中吸引注意力的东西是千变万化的，因此，归纳和了解这些吸引我们进行主观表达的绘画元素是十分重要的，因为那将成为绘画的灵感，让它们贯通画面才能充满生机和活力。因此，在绘画创作中，对要表现的主题进行设计安排，构成协调完整的画面尤为重要。

这幅《藏族的节日·NO1》（色彩草图）就是提取了图像中亮丽色块的节奏变化作为主要元素，用几个不同纯色、不同形态的艳丽色块组成画面，大的色彩跳跃节奏与重灰色块的衬托与穿插，形成了画面的抽象形态结构。西藏少数民族节日欢快的气氛，从色彩草稿中就得以明确地表现。画面中民族服饰的图案在各色块之中穿插点缀，形成了众多细小形状与较大简单色块的对比，从而给画面增加了趣味性和细节效果，图纹及形态也给图像画的邻近区域提供了必要的连接关系。明亮的图形放在较暗区域，将较为僵硬的亮部与暗部区域连接起来，形成融合效果，色彩上也可将冷暖色的图纹相互穿插，丰富了色彩的结构关系。这样，此草图就充分利用了色彩组合的元素，强调了绘画内容中独特的生机和活力。

藏族的节日·NO1（色彩草图）

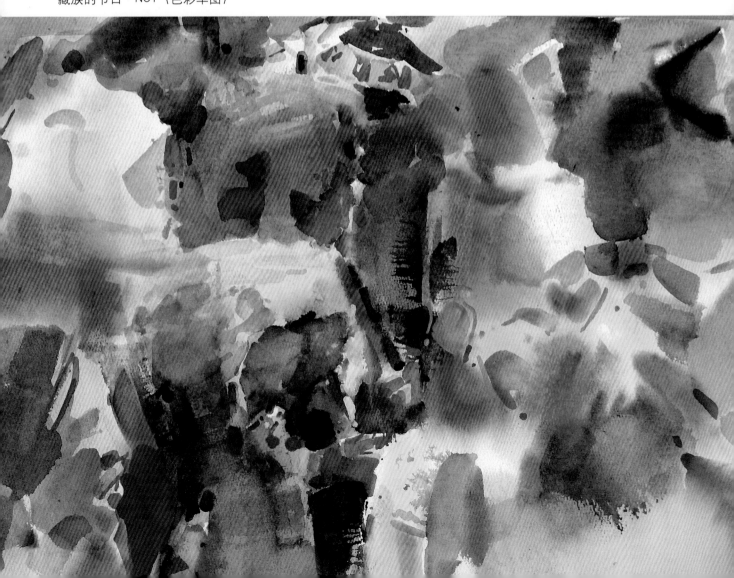

《藏族的节日·NO1》 创作步骤图

以下是提取了色稿中几个人物组合的局部进行的习作练习：

◎ 首先在纸上起好铅笔草稿，然后抓住红、黄、蓝几块亮纯的色彩，松散地铺开。注意铺色时不可过度混色，就算色块的颜色看上去效果不佳，也不要急于对它进行修改处理。只有等色彩彻底干燥后，再做修正，调色时也不要添加过多的水分，否则色彩会缺乏丰富性和厚重感。运笔润色强调纯色之间的融合与节奏变化，不易平铺，以免过于僵硬。

藏族的节日·NO1（步骤图一）

◎ 控制正确的水量和颜色的比例来获得浓度恰到好处的颜料，这需要大量的练习才能达到。这一阶段我们需要补充修正不到位的色彩效果，利用色彩的水形边界控制几个人物之间的形体关系。注意利用涂色时的软硬边缘来控制区域形体，形成正负形之间的交错节奏与连贯融合，画面色彩要始终保持透明叠加的层次关系。

通常都是以抽象形式开始构图，以此捕捉一个气氛或者基调，而不是专注于具体的物体。很多时候我们不得不去考虑块面，而不是线条，特别是色块间的节奏方式。

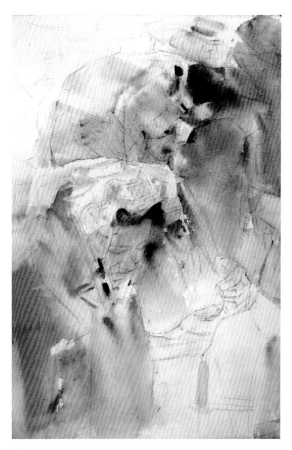

藏族的节日·NO1（步骤图二）

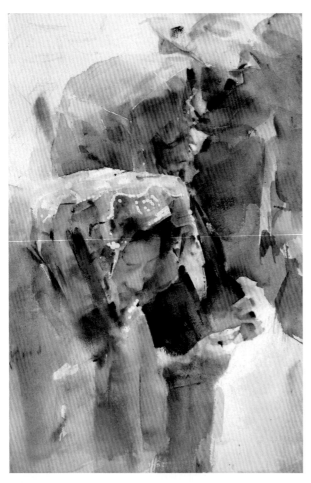

藏族的节日·NO1 （步骤图三）

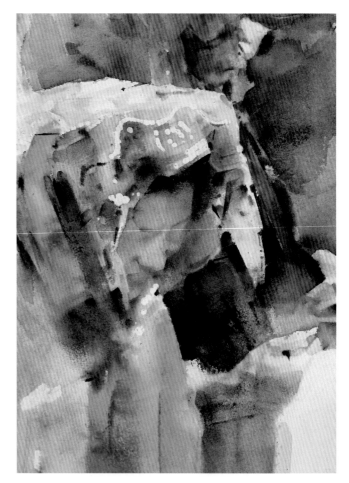

藏族的节日·NO1 （局部一）

◎ 前面戴花头巾的人物，脸部肤色透明，在整体铺色时，找好亮部头巾的边缘轮廓，形成明确的转折关系。用几笔纯色点画出亮部的花纹，然后用头巾暗部较为整体的暖绿色衬托出脸部的透视与形体特征，注意边线的连贯，以及从额头到下巴的虚实变化。最后利用后面人物的虚实色块，强调出头巾的形状和转折，也就是利用负形描绘主形象。

　　由于画面中人物之间的位置关系是叠加交错的，所以在深入色块时，留意每一大片色彩的形体范围，利用水色印迹，形成较为自然的形态特征。紧接着丰富两个人物的头巾色彩层次，利用素描关系的转折变化描绘头巾的特征，注意用笔用色的方向与变化。整个过程中可以用局部打湿的方式控制虚实关系，不要画得过于紧绷。

◎ 深入描绘中间人物头部与手的姿态。在较深的脸部暖色中小心地画出眼窝、鼻子和嘴的形状，这些特征是画面中最为重要的部分，因此描绘它们时要力求准确。

　　手与服饰的刻画是画面中最易出彩的地方，首先用较浓重的色彩分解出衣服的层次，处理好空间透视关系，注意顺势衬托出两只手的轮廓结构。尽量让手的边缘形成连贯的线条，利用水色痕迹形成的方法，再进一步描绘手的暗部结构与色调冷暖变化，趁湿以柔和的笔触，形成透明厚重的形体特征。

◎ 最后进一步调整画面大的色彩关系，不要过于强调阴影中的细节，需要简化处理，画面用较暗的色块形状提高服饰、头巾与人物的亮度对比，

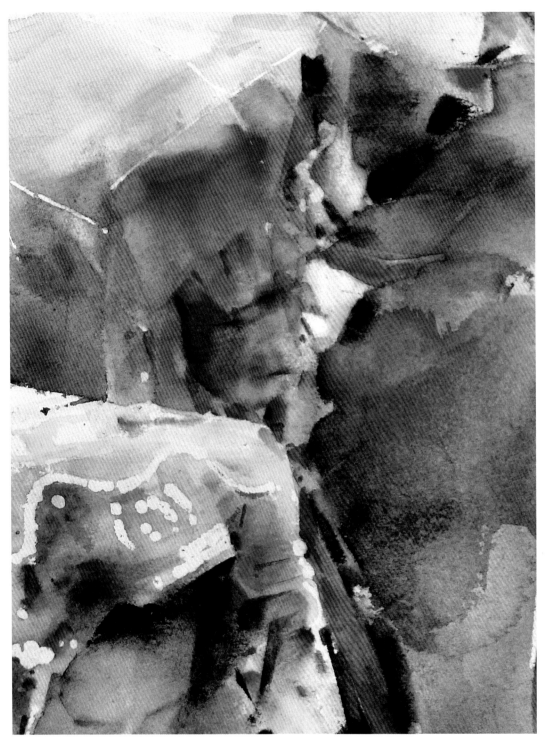

藏族的节日·NO1（局部二）

从而进一步表现这些区域的形体特征。

在水彩画铺色过程中，边线的控制是必须掌握的技巧能力。有些位置需要展现明暗强烈对比的效果，而另一些地方则需要边缘虚化，使明暗相互融合。

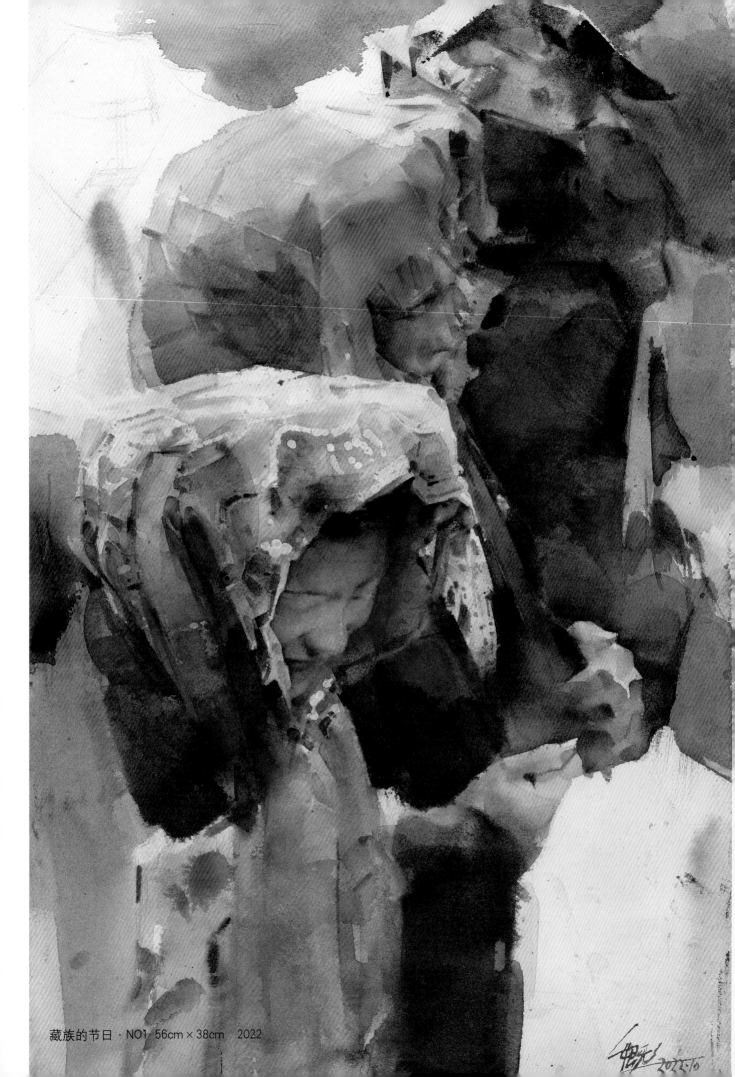

藏族的节日 · NO1 56cm×38cm 2022

《藏族的节日·NO2》局部创作步骤图

藏族的节日·NO2（步骤图一）

藏族的节日·NO2（步骤图二）

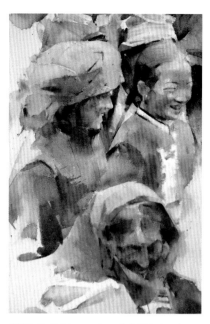

藏族的节日·NO2（步骤图三）

这是一组提取色彩草图中的几个人物组合进行的创作练习。

《藏族的节日·NO2》画面由蓝、红、紫色的头巾和服饰色块构成大的结构关系，在这样的色彩环境下，人物的脸部色彩相对偏暖。铺色时首先要明确蓝、红、紫几个色块的位置，留意颜色深浅的变化，尽量在潮湿的纸上进行涂色，把几个人物脸部色彩简单地晕染，趁湿在面部色彩中加入少许暖色。不要过分注重形体的轮廓位置，主要把握基本的色彩关系。

按照初次铺色的色彩效果，完善形体的特征。左侧男子的头巾铺色尽量体现形态特点，用笔与颜色面积有相应的转折变化。

头巾暗部设色与面部结构处理相呼

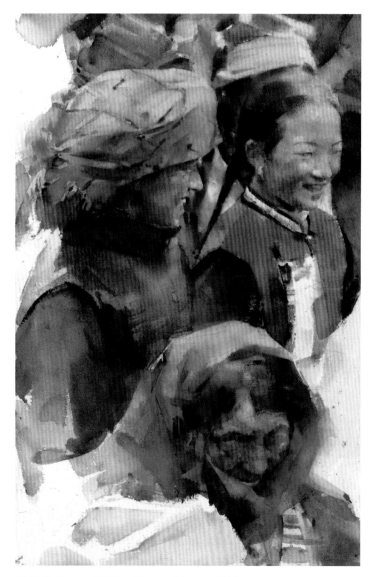

藏族的节日·NO2　56cm×38cm　2022

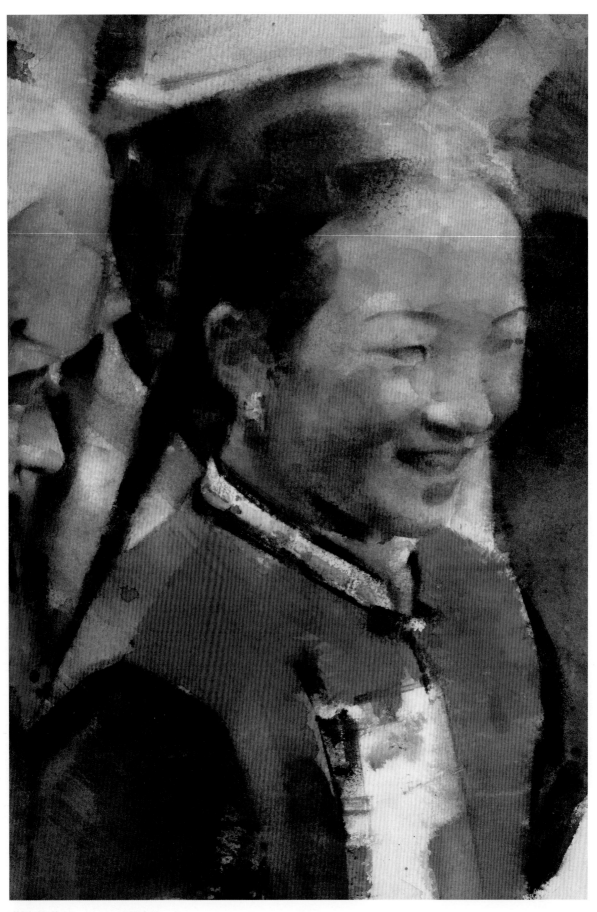

藏族的节日·NO2 （局部）

《藏族的节日·NO3》创作步骤图

应进行，体现出暗部明度关系的整体融合。右边女孩注意强调面部的明暗结构特征的脸部与服饰色块相互映衬融合，下方老人头部与头巾的刻画应处理得更整体一些。

在水彩人物画创作中，利用背景中人物的色块界定主体人物的一些边线，再用局部小块色彩来达到画面的整体统一，是非常必要的手段。如果设色时局部湿水不够，色块间的融合衔接就会显得僵硬，影响作品的整体色彩效果。

我们在深入完成一幅画时，总希望把它画得更好一点，总想添加更多东西，这时水彩画就会出现画得过度的问题。本来铺色过程中好的透明节奏，慢慢也会被遮盖，过多的形体塑造会使水彩画的绝对明度色感消失。这个阶段，我们更应该精心设计好画面的节奏关系，不要过多强调阴影中的细节，有必要地进行最后的润色整理，提升画面的完美度。

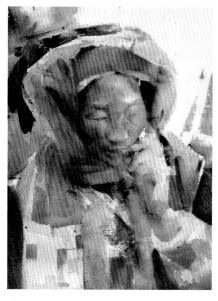

藏族的节日·NO3（步骤图一）　　　　藏族的节日·NO3（步骤图二）

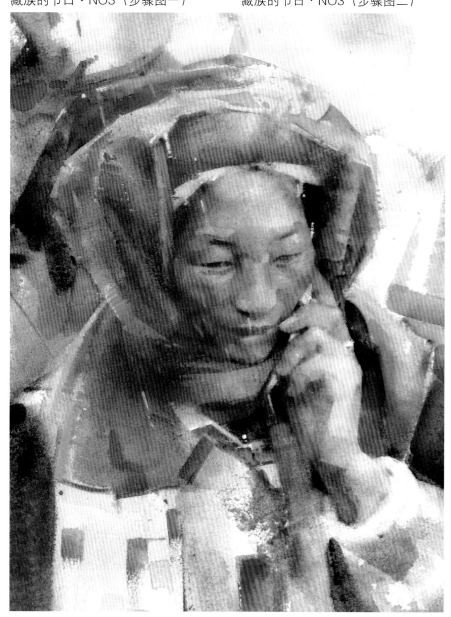

藏族的节日·NO3（步骤图三）

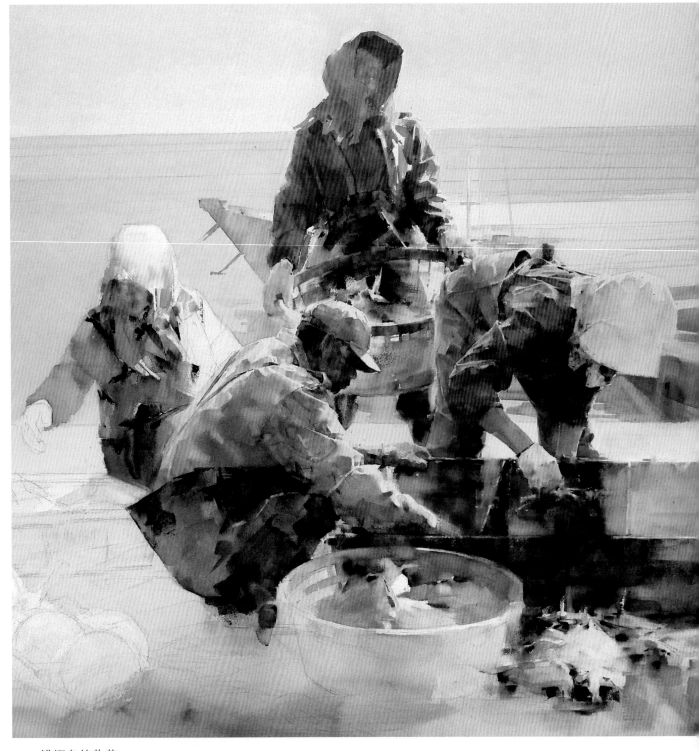

镇锣岛的收获　180cm×180cm×2　2014

　　这是一幅描绘胶东海边渔民劳动收获的作品。在勾画速写草图和色彩
小稿时，更多的考虑是绘画场景中的块面和形状，重点强调色彩明度和纯
度在画面中的位置大小，利用主体物色块与画面空间建立联系。在绘制大
幅作品时，要始终遵循着色彩小稿中的这种色块节奏关系。

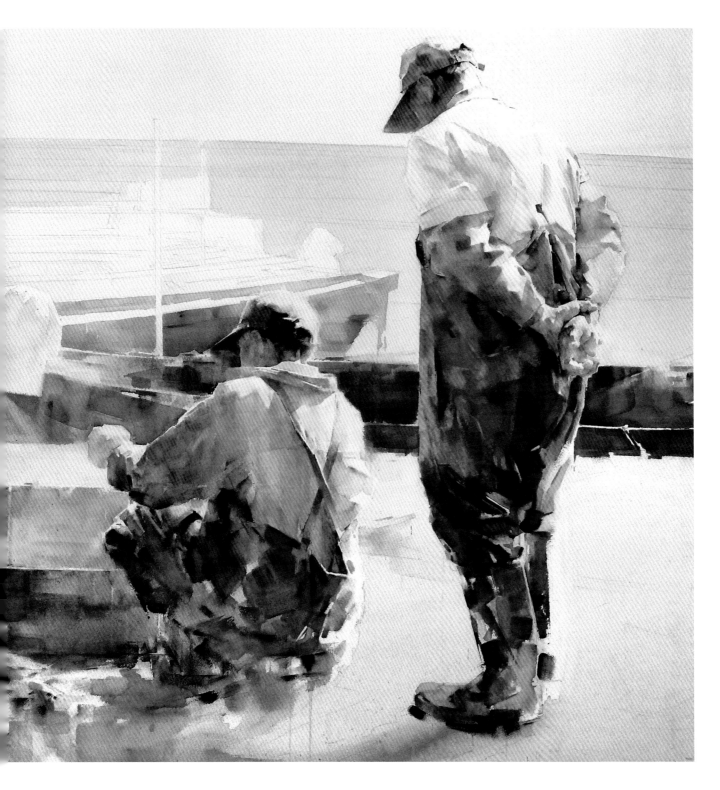

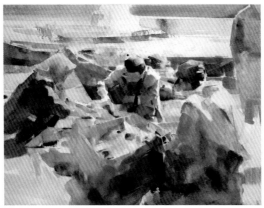

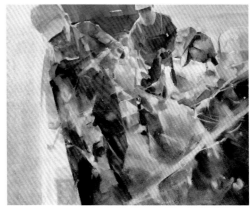

镆铘岛的收获（创作素材稿）

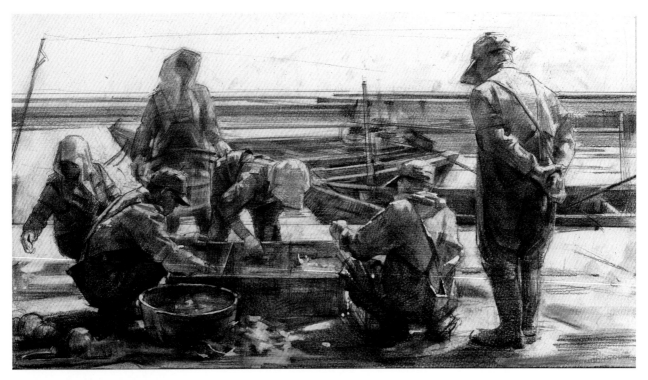

镆铘岛的收获（创作草图）

◎ 色彩可以表现并强调一幅画的情绪，并能激发观赏者的感情回应。主要而夸张的色彩可以强调主题，并可以带动画者技巧语言的强烈回应。

　　此幅《东非人物肖像》最初设想利用大笔触叠加层次来刻画人物脸部的结构关系，表现出丰富的自然色彩。在铺色过程中，这种自然的写实色彩层次明度与冷暖关系有些混沌，处理时利用衬衣的红色块在画面中进行结构的破坏，延伸背景的蓝灰色与几块红色的交错处理，在头像暗部形成了色块的结构空间，然后顺势用木炭重新整理了头像的素描结构，尽量延续松散的色块节奏，保留脸部受光部分开始铺色时的柔和关系，强化鼻子到下巴的明暗交接线，丰富了五官结构特征，整个画面开始找到了一种大小色块组合的塑造节奏。

东非人物肖像　76cm×53cm　2018

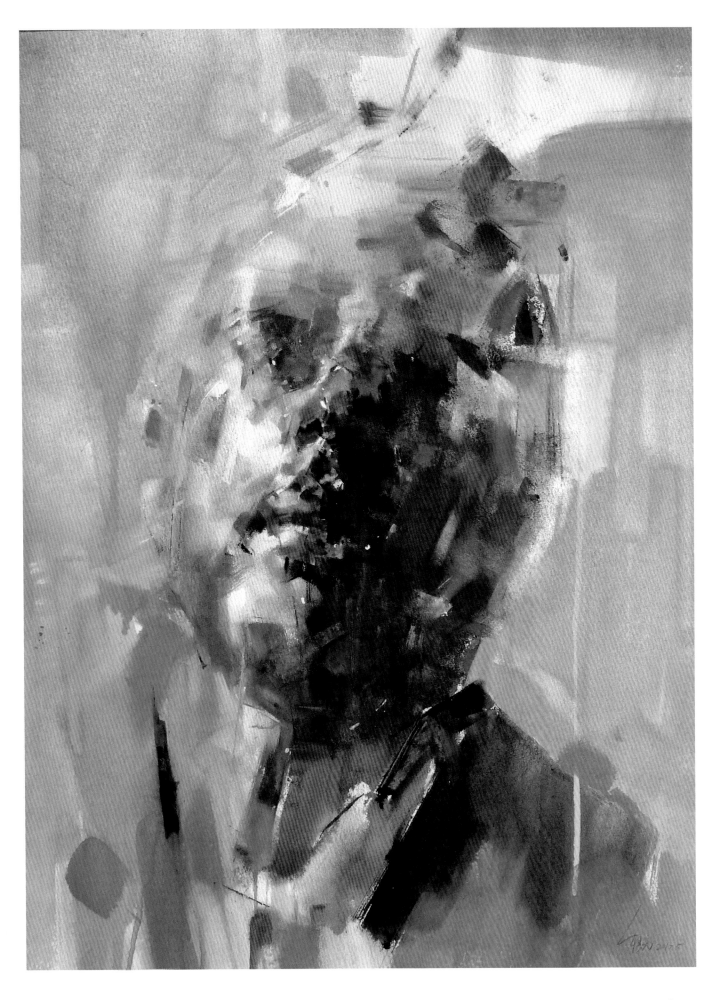

《塔吉克小院即景》色块形状练习

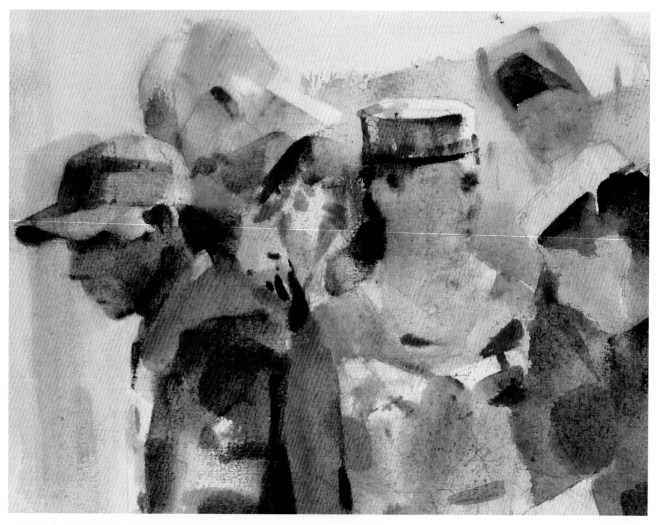

《塔吉克小院即景》（色稿局部一）

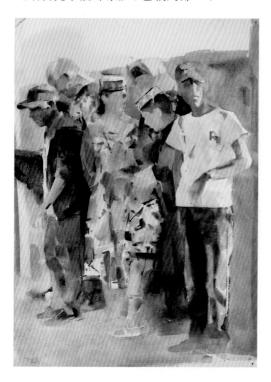

建立人物之间的联系和表现它们之间的相互关系是这幅绘画的主要意图。塔吉克族小院一角，表现的是邻居亲友们聚在一起参加一场婚礼时的场景。人物不同的服饰色彩，组成一团富有节奏变化的色彩图形。在铺色时尽量放松，运用不同的色彩和笔触表现出内部的抽象色彩节奏，但要尽力保持人物之间整体的紧密联系与合理的错让关系，使画面的整体形态统一完整，内部赋予丰富的变化。

塔吉克小院即景　54cm×38cm　2018

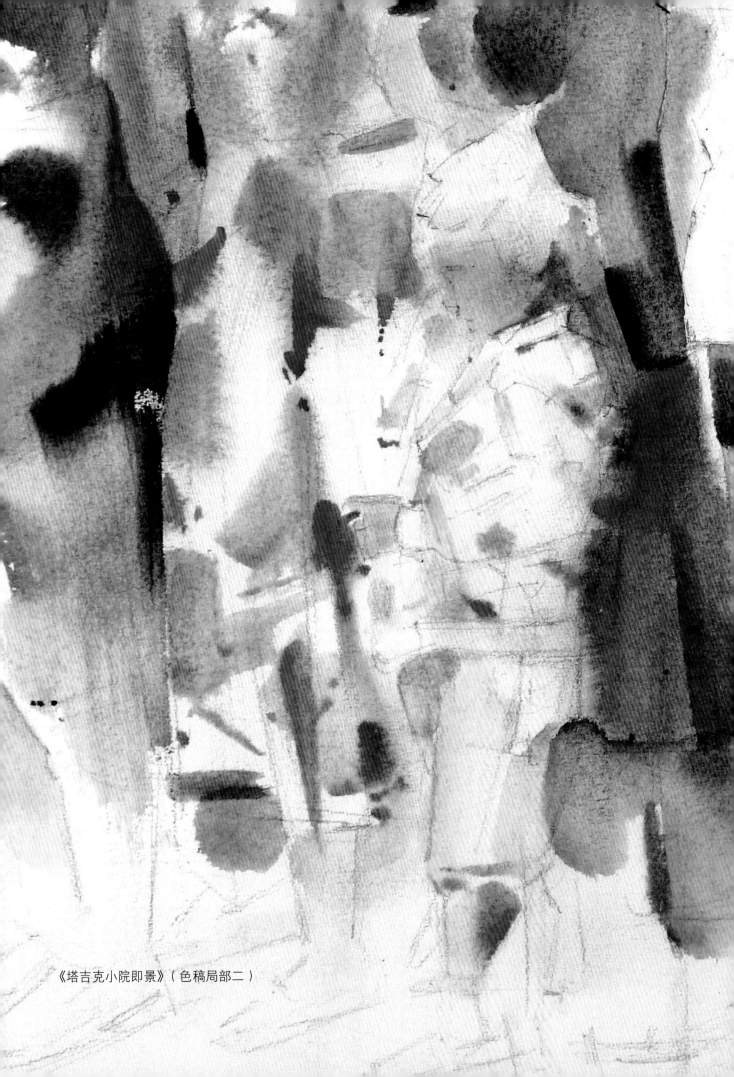

《塔吉克小院即景》（色稿局部二）

空间形态结构

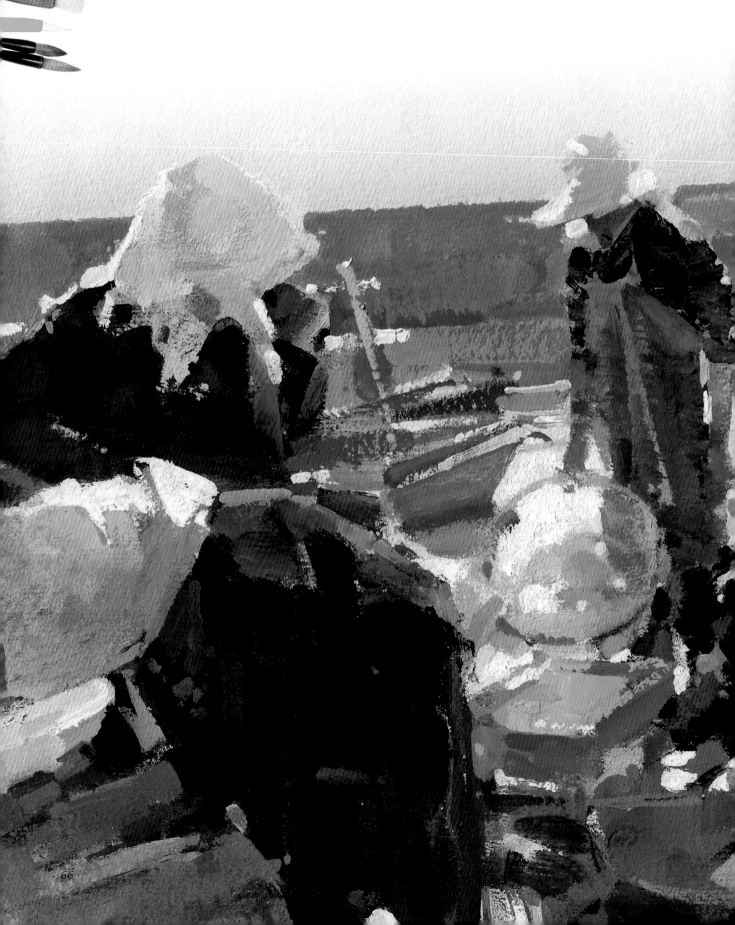

■ 一座建筑需要扎实的地基和完整的结构，完成一幅好的绘画作品也是同样的道理。构图中有完整、坚实的结构框架，才能有效地利用局限的画面空间。更重要的是，这样才能有效地强调作品背后的信息。空间是所有艺术家都关心的问题，我们必须寻找到连贯协调的方式，以此来处理画面空间结构。

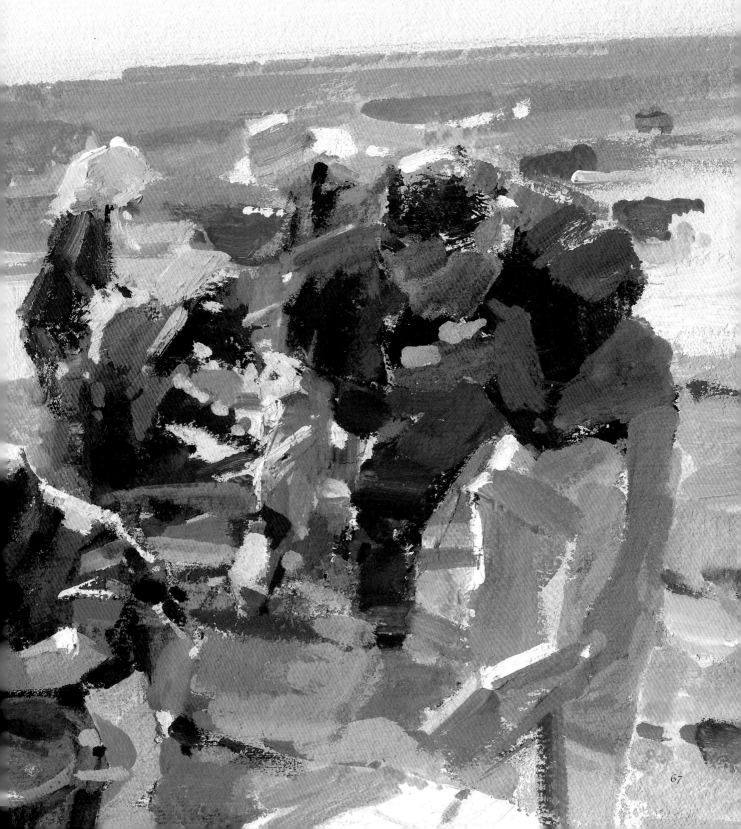

我们能看到或拍摄到的东西都太多太精细，每个事物似乎都非常重要，对方方面面的视觉信息都要给予同样的关注。绘画作品不是全方位地呈现，需要有好的画面结构来支撑，而不是单靠充分地描绘某一个体、某一特定的主体来实现的。

一幅好的绘画作品，需要我们对各种事物、人物和场景所产生的色彩、明度和形状的关系有很强的感知能力。我们需要训练自己对事物进行客观的观察，运用空间、形状、色彩、明暗、线条、节奏等绘画基本元素，对画面进行结构设计，做好画面设计是作品成功的核心。

我们从一个特定主题中得到灵感，首先要分析主题事物的形状和空间，再判断应在画中用怎样的语言形式进行表现。过程中我们要经过许多思考，再以具体的形式把思维过程表现出来。我们需要分析形状产生的空间和色彩的明暗关系，进行画面的图形探索，最后把它们聚合起来，融合成一幅具有半抽象结构的作品，使画面呈现为整体结构和具体表现的组合体。

◎ 在表现海边渔民劳作生活场景的几幅创作草图中，对主题中的各种绘画元素进行了组合设计。

◎ 绘画中在考虑如何运用个性化色彩之前，首先要学会用明暗关系去观察，观察光线和调子构成的图形，从而形成画面的结构形态。

海港（彩稿）

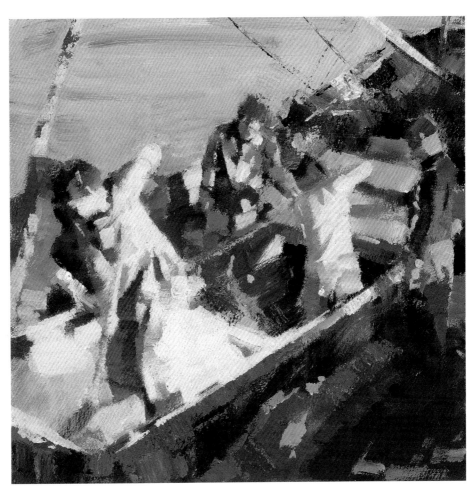

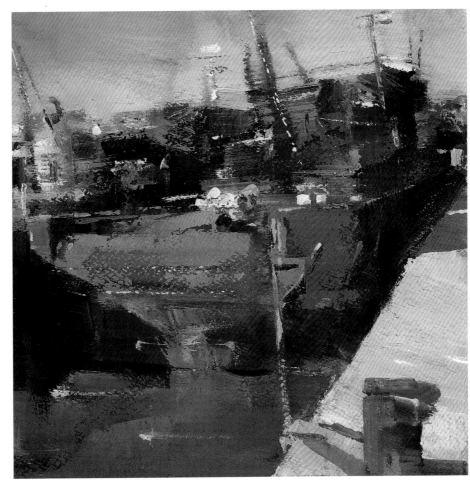

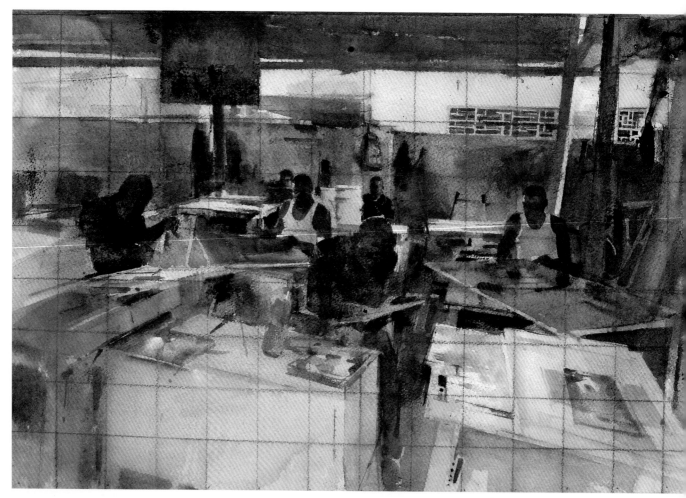

坦桑尼亚画工（色稿）

　　每一个民族都有属于自己的独特的绘画方式。这幅《坦桑尼亚画工》是我在东非采风时的资料，记录的是关于坦桑尼亚画师们在大棚厂房下绘制"挺嘎挺嘎"作品的场景。"挺嘎挺嘎"是坦桑尼亚独有的绘画方式，传承了古老神秘、原始朴素的非洲艺术形式。画稿是我从坦桑尼亚采风回来后，在画室根据记忆的色彩和当时拍摄的照片完成的。印象里的那个大棚厂房光影显著，黑色皮肤的画师们在敞篷的阴影下作画，呈现出浓厚的暖灰色调，我想尽量描绘当时的眼中所见。

　　开始铺色时注意强调几处黄色光影的色调。暖绿色的后墙面成为画面的整体背景，前面画台有几块冷色的区域结构，由此形成整个画面的结构空间。几个黑人画师的身影穿插在不同的位置空间上，保持了画面的节奏和活力。敞篷顶的重色块穿过画面的顶部，阳光穿过顶层投射的光影与画板和桌面形成的几何形态和抽象线条，启发了我进一步去分析整个画面结构的想法，想要去创造较大画幅的完整作品。最后我就在画稿中央增加了垂直横线和网格，强化了几何感的理性空间，帮助我去寻找画面中的透视空间形态。

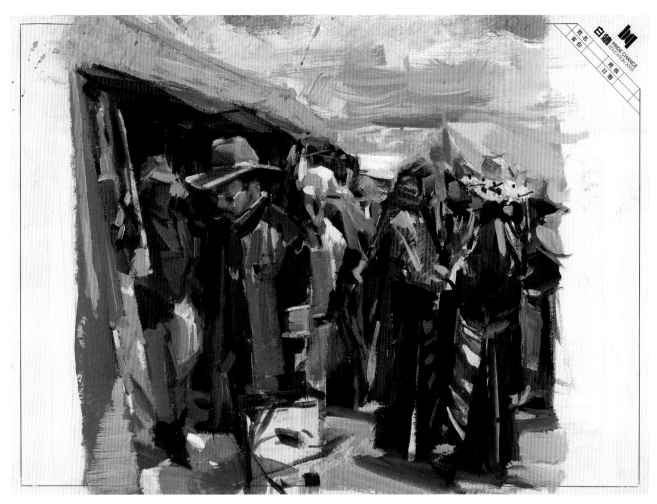

那曲集市（色稿）

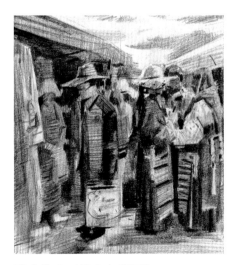

那曲集市（黑白灰草图）

大多数的图画都需要对图像中的形体空间与明暗进行分析，对较为烦琐的景物进行简洁化处理，去掉多余的细节，只保留基本的平面和形状，发现支撑画面的潜在图形，利用图形与明暗关系形成较为抽象的结构，以最简单的方式把它们表达出来，形成画面的基本构成。这种设计好的结构关系，不仅使画面有力度，而且能避免画面的平淡单调。在设计的画面中，纯粹的形象构思比实物的直观描绘要更进一步，这是主观的组合分离物象的重要一步。这时我们应特别注意画面整体布局的关系，使主体本身变得次要，而画面的设计则变得更重要。

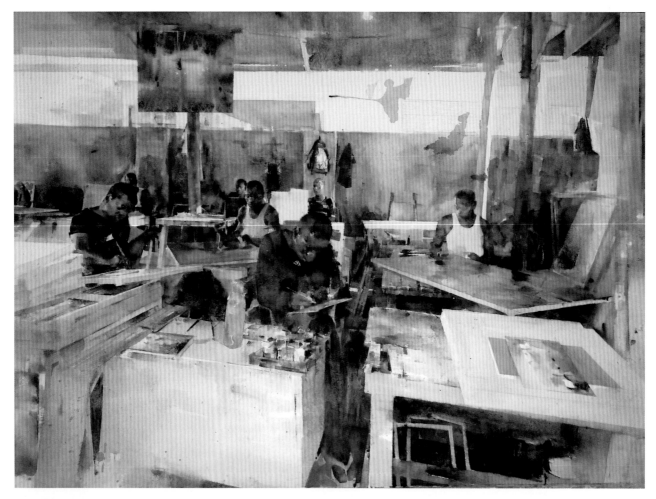

坦桑尼亚画工　80cm×100cm　2018

　　《坦桑尼亚画工》是一幅较大的作品，整体色调关系的把握与暖灰透明色调铺设得还可以。但在整体节奏和笔触的运用上，处理得过于紧张。所以整幅画的结构关系不够突出，好处是局部有些色彩变化处理得较为丰富。

　　画面中对几位画师的描绘比较协调，与周围环境色块之间的节奏处理较为合理。我对中间穿白背心的画师刻画得深入结实，与他背后的暖色光影形成较大的空间关系。前面穿黑色衣服的画师整体色调处理较冷，黑色的衣服使用了象牙黑加天蓝色，将其画亮，形体结构进行了柔化处理，细部尽量隐藏于结构当中，此处不宜过重和过于清晰，否则会减损画面色彩空间的效果。

　　前面人物是画面中心，但为了融合整体关系，不必刻意深入，只要保持人物整体形态的厚重完整即可。有时过于细致的描绘不一定能表现出物体的质感，只有将内部结构关系融合在整体形态之中，才能得到视觉上的厚度和空间。画师面前的颜料盒增加了画面色彩的活力，与几个桌面的整体色块对比，增强了画面的节奏变化。

画室右侧空间描绘的结构层次较为丰富，画板、桌子与杂物形成的光影交错，构成丰富的结构空间。笔触叠加较为琐碎，但笔触融合于整体的色调关系之中，与人物整体黑色块与完整的形态形成了节奏对比。作品各个区域之间的空间结构处理得较为丰富细致，所以局部看这幅画有成功之处。

坦桑尼亚画工（局部一）

对画面主体进行结构关系的组合分析，使我们在实际的绘画过程中会有个人灵感的迸发，并对色彩和图形等因素的实验方面留有很大的余地，它带来的优点是使我们能够在画面发展的各个阶段，知道自己在做什么，因而随时可以主观地控制画面的局势。在思考和酝酿作品的过程中，我们积累了很多相关知识，获得了信心，因此在处理作品时就能够非常轻松自如。另外，我们在用不同的方式对主题进行探索并掌握后，心里已经很清楚自己想要表达的东西，就可以直截了当地对主题的图像进行规划描绘，而不再犹豫不决，模棱两可。这一点对水彩画创作是非常重要的，而且对借用多少抽象结构元素来表达事物有很大的选择余地。

坦桑尼亚画工（局部二）

坦桑尼亚画工（局部三）

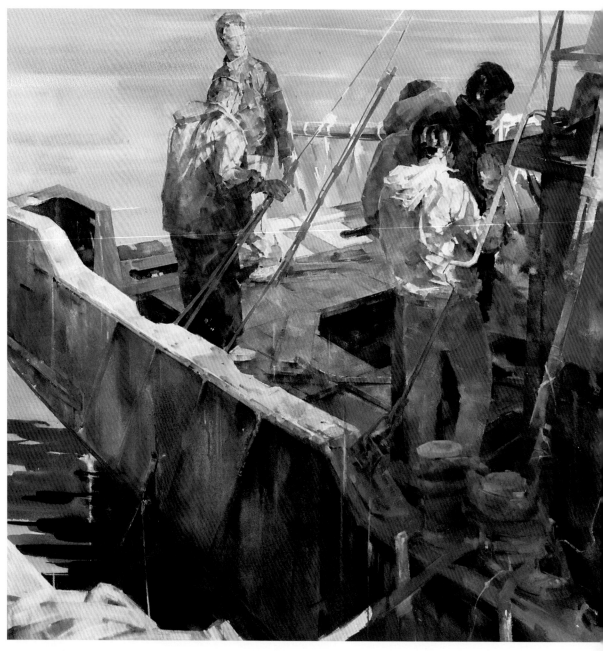

渔船（组画）　100cm×100cm×2　2013

　　渔民捕鱼是生活在沿海城市的居民们常见的场景，《渔船》组画是我去青岛、威海等地采风时记录的场景。在表现海边渔民劳作生活场景的几幅作品中，对主题中的各种绘画元素进行了组合设计，是水彩画创作时必不可少的环节。

　　同时在画面构成关系中，掌握光线和阴影形成的色彩结构也是非常重要的。我们尽量把阴影看成是一个与实际物象融合为一体的抽象图形，在整个画面中形成一个连贯的图形效果，而不是为了画细节来表现人物或物体本身。学习读懂面前物象的阴影，并将它们转化成设计构图的组成部分，最终将其表现在画面的结构关系中，这是创作草图中最重要的一步，设计草图中主要是考虑画面的光线、

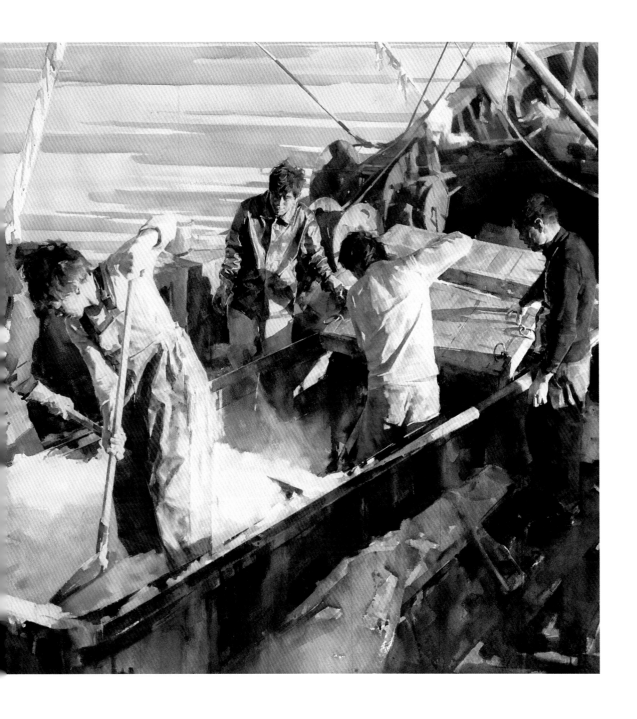

阴影和固有色三个要素。在强烈光照下能够使得物象的明亮部分的明度看起来非常接近。明亮的光线影响了物体的颜色和明度，但是色彩中固有色没有完全消除，特别是在阴影部分也依然能辨别出模糊的色彩层次。

在背光的情况下，人物与景物大部分都处于阴影之中，使许多细节很难被察觉，这时候千万不要因为画面的平面化而感到焦虑。我们应先把注意力集中在亮部的形状和暗部的形状上。如果能够很好地控制亮部和暗部的形状及它们所占画面的比例，我们就可以得到一个不错的色彩结构关系。《渔船》组画选取了渔船对角透视的角度，形成独特的画面整体结构，给人强烈的视觉冲击。

绘画材料与工具

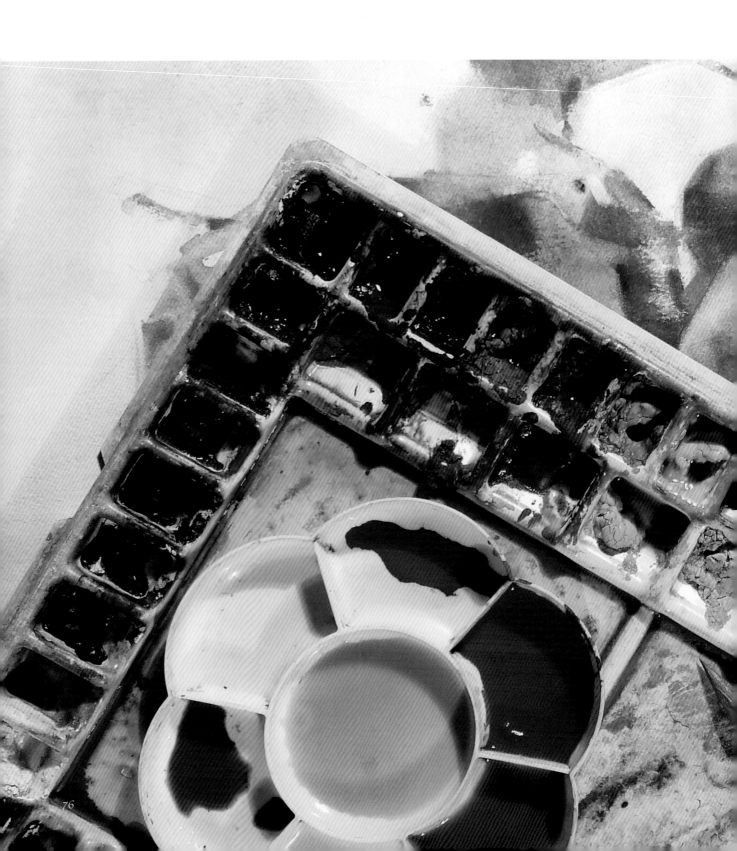

■ 人们常常将作画看作是一种艺术，而往往忘记了作画也是一门手艺，而且是一门很难熟练掌握的手艺。一个艺术家必须是一个好的工匠，如果我们通晓材料媒介的特性和技法的运用，创作过程就会变得愉快、自由，更能帮助我们扩展艺术语言的表现形式，形成绘画语言表达的延伸性。水彩画家不仅仅控制媒介，而且时常被媒介所控制。

■ 在艺术创作的过程中，经由水性媒介形成的诸多元素涌现出来，带着它们自身的材质意义，这些意义有可能与一个非具象的，或者在不同的层面与一个具象的形象相结合。绘画者从材料和多种多样的技巧的相互作用中，获得创造性表现的触动。

■ 水彩画的探索是无限的，我们把这些材质特性理解得越透彻，使用得越合理，作品所呈现的画面就会越丰富多彩。懂得颜料、水和纸张是如何相互作用的，我们就能够在这场绘画游戏中领先一步。

我们外出写生是观察和记录性的作画，携带材料工具轻便，对我们来说是至关重要的。而在画室环境下工作，我们能完全控制工作条件，所有必需的材料工具随手可得，我们有更多的机会去设计题材，发展语言，确定形式。

纸张

水彩纸的使用与自己的绘画风格和作画习惯有很大关系，不同画家都有各自的偏爱，选择画纸也需要不断的尝试，随着绘画经验的丰富和积累，自然也会找到适合自己的纸张，对于初始接触水彩画的人来说，国产宝虹纸是比较经济和实惠的选择，缺点是不宜重复过多，不易修改。法国阿诗画纸也是不错的选择，它能重叠覆色，擦去修改，就是价格偏高。另外，获多福纸、温莎·牛顿纸、法布里亚诺纸、莱顿画纸，这些纸胶量含量较低，吸水性较好，易于修改。

水彩画纸常见的有三种不同的表面，即平滑的热压纸、中适度肌理的冷压纸和肌理粗糙的粗面纸。本书中大部分作品都是画在冷压纸上，这也是画家经常使用的一种水彩纸。水彩纸有不同磅重或克重，有较轻的190克，有中等厚度的300克和较重的600克。有的画家喜欢用克数较轻的纸，因为试色时会感觉更明亮，但是它不易重叠遍数过多，而600克的纸可以重叠更多层次，能进行反复修改。此外，水彩纸既有标准尺寸（76cm×56cm）的散页纸，也有10m×1.2m或10m×1.5m的卷纸，用纸可以根据各自的作画需要加以选择。一般户外写生，还可选择不同尺寸的四面封胶水彩本，品牌也非常多样。

在绘画过程中，我们永远不要忽略纸张的自然属性，它的洁白可以增加颜色的光彩，同时也可以用其光亮来完成造型，更常利用白净的纸张本身，当作部分色彩来对待。

◎ 经常有人说，一个水彩画家之所以有成功的作品，是因为他（她）找到了属于自己的画纸，这样的说法并不夸张，因为如今的画纸品种层出不穷，纸张的特性与表面的肌理对画作起着非常关键的作用。所以，画者必须经过一番实验探索，才能找到真正适合自己画画的纸张。画纸的质量有高下之分，但并不是画纸越贵，画出来的画就越好，重要的是要找到适合自己作画方式的纸张。

常用的水彩纸类型

热压纸：表面坚硬、光滑，适于画细致准确的作品。大多数画家觉得这种纸表面过于平整光滑，不易于控制颜料的流动性。

冷压纸：它有半粗糙的表面，绘画表现力较强，画面质感丰富；既可以薄涂色层，又能刻画较为深入的局部细节，是画家们应用最广泛的纸张。

粗面纸：它表面粗糙，手摸上去凹凸感比较明显，易于表现材料的肌理效果和工具运用的痕迹，适合画家表现独特的语言风格。

颜料

　　水彩画颜料是由阿拉伯胶黏合极其细腻的色料制成的，因为它使用的是树胶，所以水彩颜料可以用水调得很稀，形成薄薄的透明色层，同时不会影响颜料和纸张的黏合。在色料混合物中加进甘油，可以增强其溶解性，同时又可防止颜料开裂，再添加些稀释剂，比如牛胆汁，使颜料在画纸上运行更加流畅而且平稳。这种色料之间的调配方式，容易造成不同品牌的配方多少有些不一样。像黏稠度、色彩的强度、绘画的特性以及颜色的耐久度都是有所差异。对于水彩颜料的运用和性能把握，还是和画纸一样，需要艺术家长期的实践和积累，才能找到适合自己的品牌颜料。随着作画经验的丰富，也可在不同品牌和不同系列之间进行通用，形成我们自己的颜色风格。

　　水彩颜料有两大种类，一种是压缩的小型水彩色块，另一种是管状潮湿的颜料。水彩色块很轻，户外创作时使用方便，固定在盒子里也不会漏出来，但是要想把足够的颜料添加到画笔上就比较麻烦。而且如果不勤洗画笔，颜料容易被污染，管状颜料流动性比块状颜料要好，使用它能够更好地混合大量的色彩。一般在画室环境表现大尺寸作品时常用管状颜料。

　　虽然水彩颜料被看作是一种透明的颜色，但是细分起来也有透明、不透明和染色性强、染色性差的性能区别。水彩颜料中所谓的不透明颜料，实际上也比它们同名的油画颜料更透明，特别是在稀释以后，许多不透明的水彩颜料也十分明亮，变化微妙丰富。这些颜料无论与什么颜料混合，都会增加混合色的不透明性，如果不小心使用，色彩就会变得阴郁沉闷，缺乏明亮度。

　　颜料的染色能力差别也很大，有的颜料染色力很强，以至于混合色彩的时候，稍加一点儿就足够了；有的颜色却十分柔和，必须要加很多才能改变成为另一种色彩。了解每一种颜色的染色力强弱，能够使我们在混合色彩或者间接叠加色彩时，

水性彩色铅笔

水彩色块

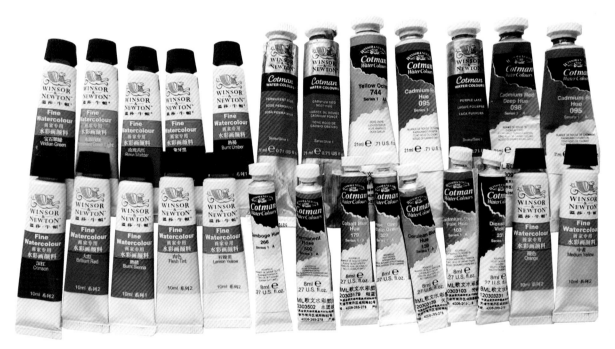

管状颜料

不透明色

镉红　　印第安红　黄褐　　熟棕　　佩恩灰　天蓝　　柠檬黄　　生棕　　氧化铬绿

有效地控制色彩的节奏和色彩的语言风格。

　　染色力强的颜色，它会渗透到纸张的纤维里，即使冲洗也会留下一些颜色的痕迹。一些土灰质色彩和矿物颜色的染色力就稍弱。

染色力强的颜色：茜素深红、镉红、酞青蓝和熟褐

茜素深红　　镉红　　酞青蓝　　熟褐

染色力弱的颜色：生赭、天蓝、黄褐和生棕

生赭　　天蓝　　黄褐　　生棕

　　有几种水彩颜料容易出现沉淀和凝絮现象，比如木土质颜色，这些颜色颗粒稍粗糙，在深层色彩干的过程中，容易出现颗粒沉淀的现象，形成色彩斑驳的沉淀效果。凝絮现象则是另一种颗粒状效果，是颜料颗粒相互吸收的作用。了解了这些颜色的特性，可以帮助我们在创作时让画面产生不同的肌理、质感和色彩空间结构。熟悉不同颜料的性状，将为我们打开一扇门，通往激动人心的创作道路。

群青　　　　　　　生棕　　　　　　　黄褐

画笔

毛 笔

在水彩画创作中，常常用到毛笔，它基本能够满足水彩画的绘画需要。毛笔分为多种材质，根据性能和刚柔可分为硬性、柔性、中和性三类。硬性的狼毫笔，主要以狼毫制成，其他用鼠毫、兔毫、马毫制成的笔，也属这一类。这类笔的特性强健富有弹性，毛尖锋利。柔性笔以羊毫制成，吸墨量多，柔润细腻，笔法变化丰富，适合书写和着色。中和性的兼毫笔，由狼毫、羊毫混合制成，刚柔适中，勾染皆可。排刷是主要用于平铺展开面积大的色层，特点是作画面积大，易于控制过量的水分。

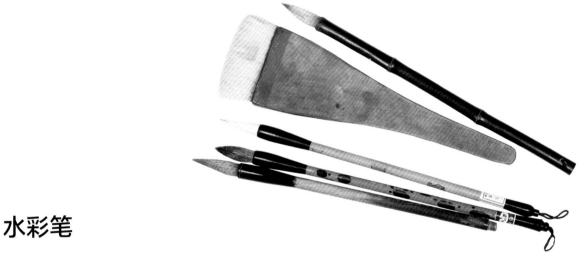

水彩笔

貂毛水彩笔是公认的水彩画最好的工具，绘画效果最佳，如果保养得当，能够用很长时间。这种画笔弹性好，不会掉毛。用起来十分灵活，笔感极好，能够最大程度地控制局部细节的创作。缺点是貂毛水彩笔价格相对贵一点，而且有时候不好控制柔软度。

附属工具

画板准备两种，一种是利于裱糊的木质画板，另一种是不怕水的塑料画板或玻璃画板。根据作画的习惯和过程来使用。在绘画过程中，有时候是平铺在画桌上铺色，有时候是在画架上深入，这完全取决于个人的绘画习惯进行准备；也可以准备一个桌上的小画架，随时来调整绘画的姿势。

另外辅助工具，例如刮刀、塑料刮板、蜡笔、蜡纸、刀片、盐、海绵、喷壶、宣纸、牙刷等，都可以帮助制作绘画效果和肌理，这也是根据个人的绘画习惯去选用。

辅助工具

 ## 照相机

照相机对于现代画家来说是一件非常有用的工具，它将我们从模仿自然中解放出来，使我们能够把精力放在更深刻的艺术创作中。负责任、有创造性地使用照相机图片，对每一位从事绘画的作者来说，都是艺术创作中有建设性的过程。在使用照片的过程中，必须学会创造性地处理照片素材，使照相机成为绘画艺术的助手。当然也不能仅依赖二手图片，更重要的是亲历现场、亲自拍摄照片。

我们使用照相机不仅仅是用来记录的，还可以利用它增加对自然的观察，从而发现构图的思路。不随意拍照，花心思选材和构图，挖掘出非同寻常的东西，亲自挑选，并把精力集中在与你绘画作品有关的内容方面，如图案、结构和肌理等。照相机能够帮助画家收集素材和记录生活场景，提供可视事物的文件、证据，快速拍下自然和细节，从而帮助记忆，因为如果将所视事物很详细地画在写生本上，是需要一定时间的。

当照相机与写生本结合使用时，可以发挥最有效的作用。虽然通过素描、速写的艺术语言方式记录下我们的感受，而照相机则起到记录和补充细节的作用。他们共同记录下艺术创作过程中需要用到的一切资料，帮助我们唤起记忆。在收集绘画素材时，可以把照相机作为常规工具带上，但并不意味着可以把写生本丢在家里。数码时代，现实早已是图像的集合，所有一切都成为图像，要解决当代视觉语言的问题，画家没有办法避开图像这个课题。

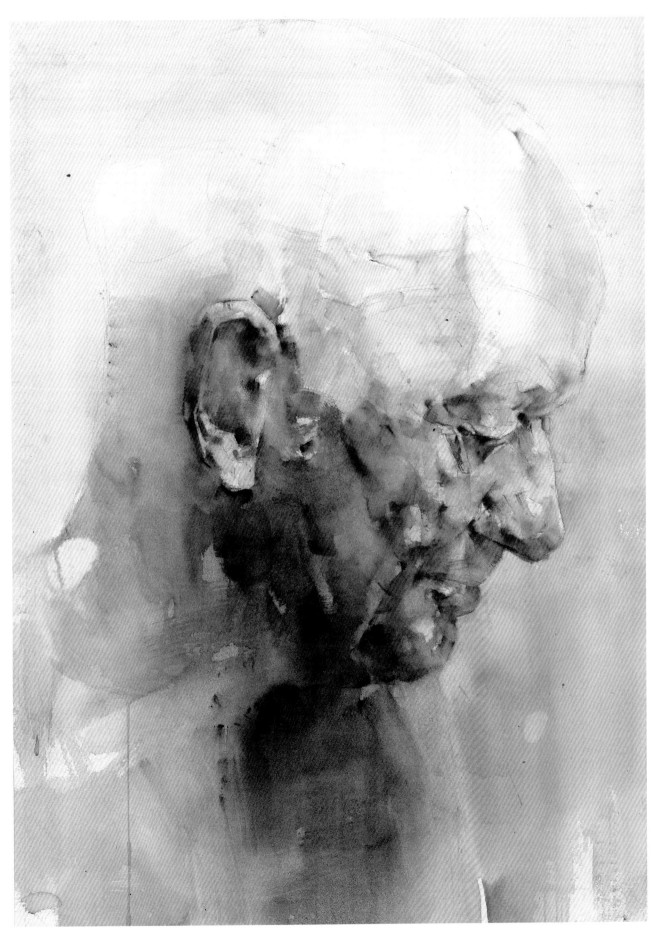

沉浸　100cm×80cm　2016

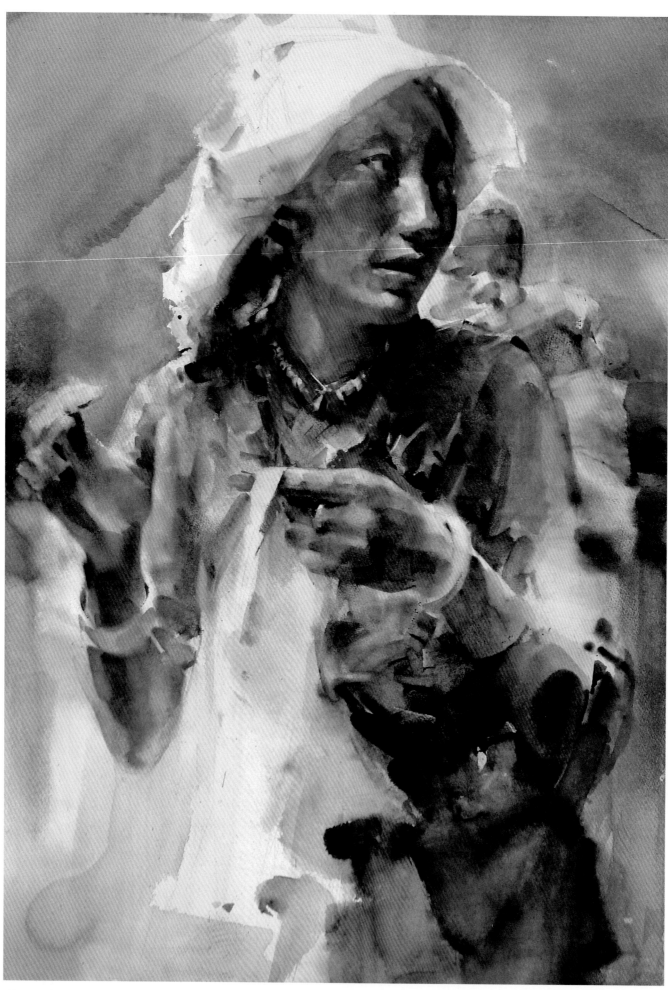

母子系列　76cm×54cm　2020

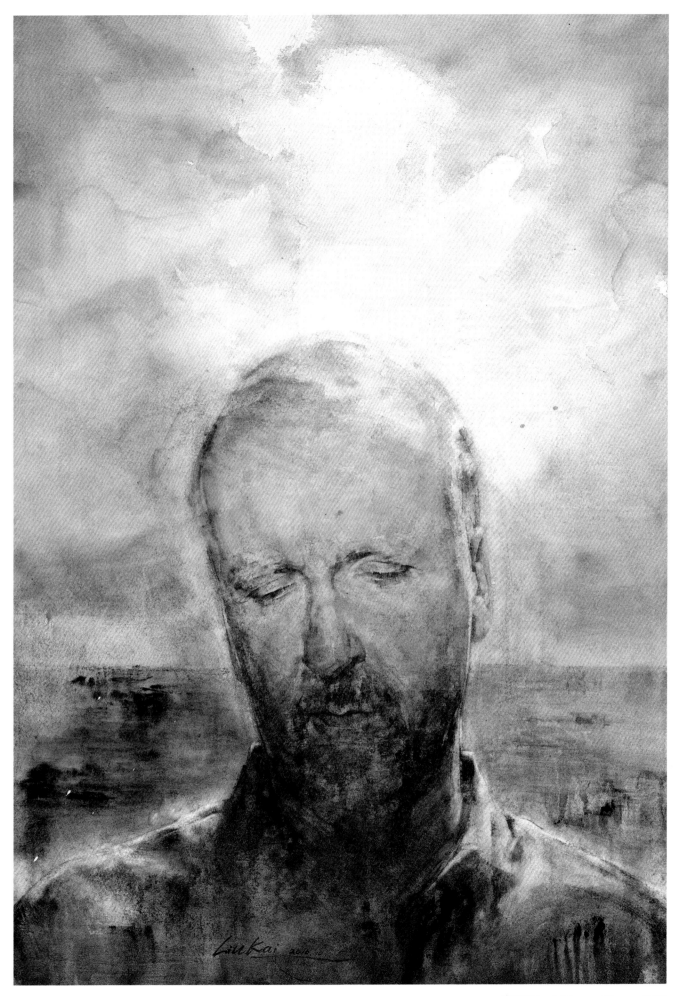

海平面　100cm×75cm　2010

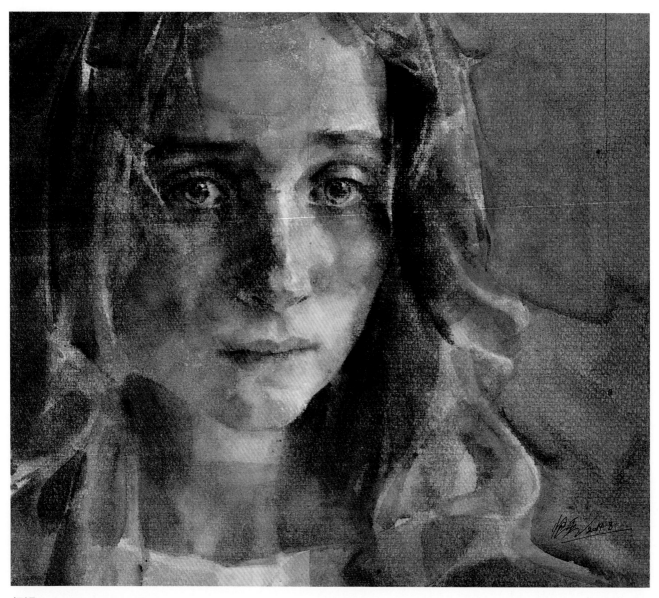

凝视　54cm×60cm　2014

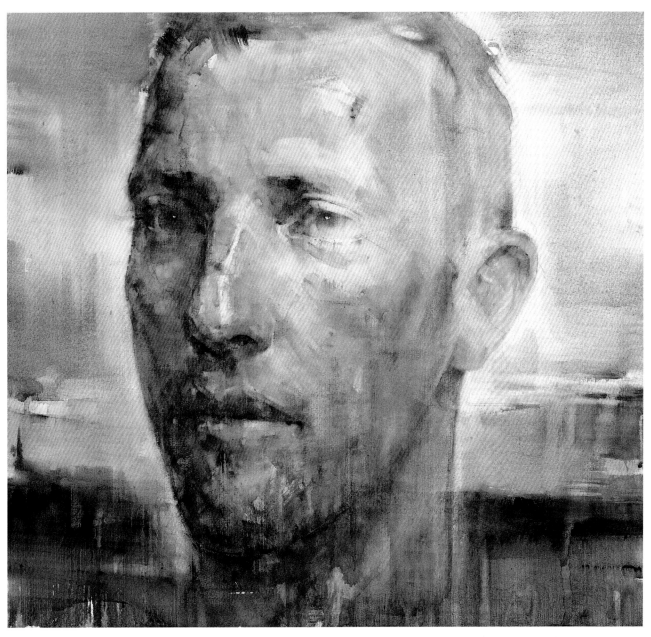

海岸边　80cm×70cm　2011

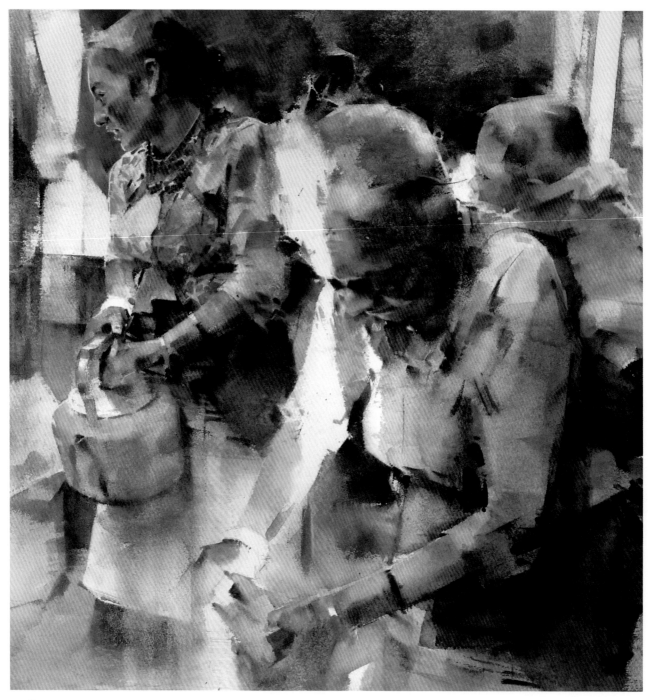

晨曦　76cm×76cm　2022

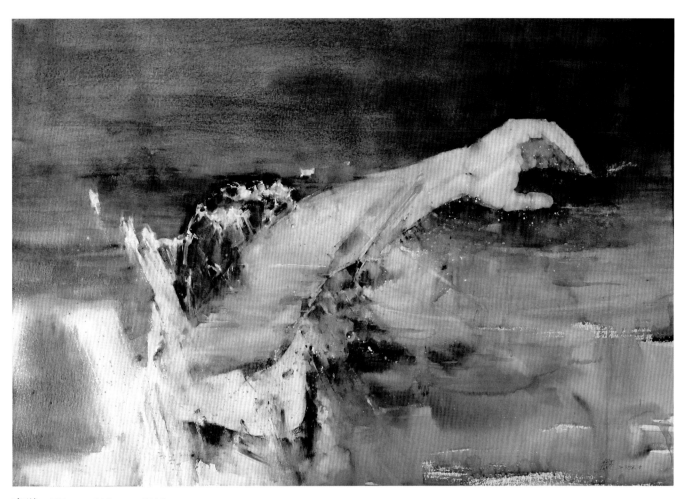

夜游　75cm×100cm　2019

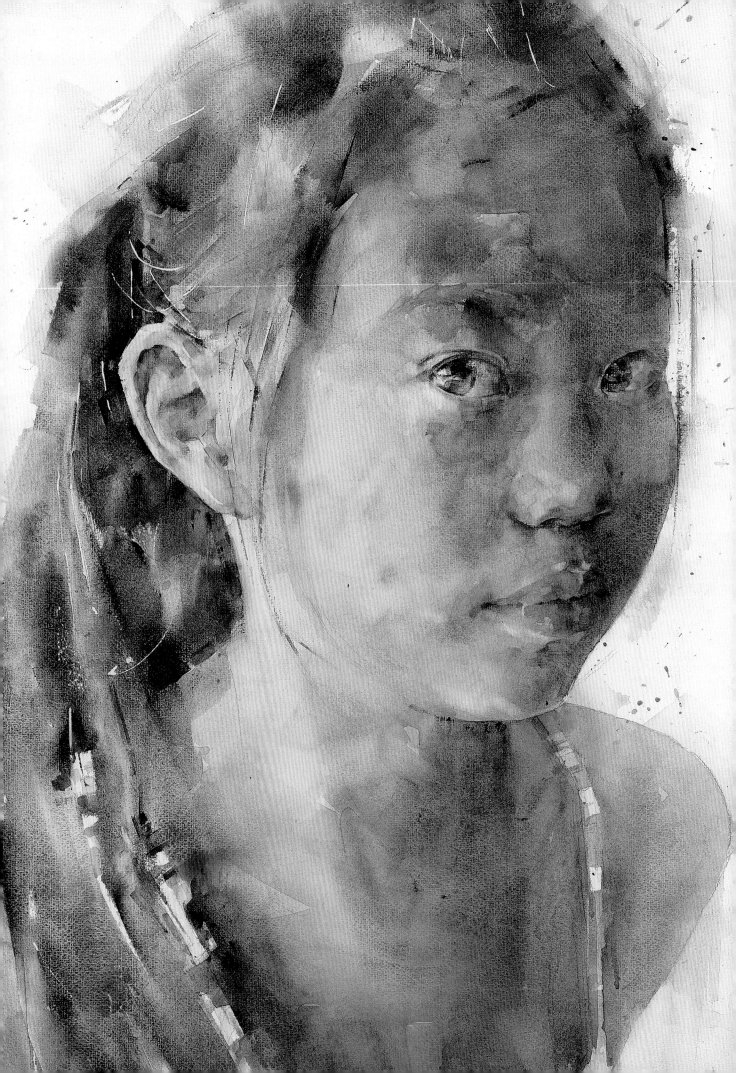

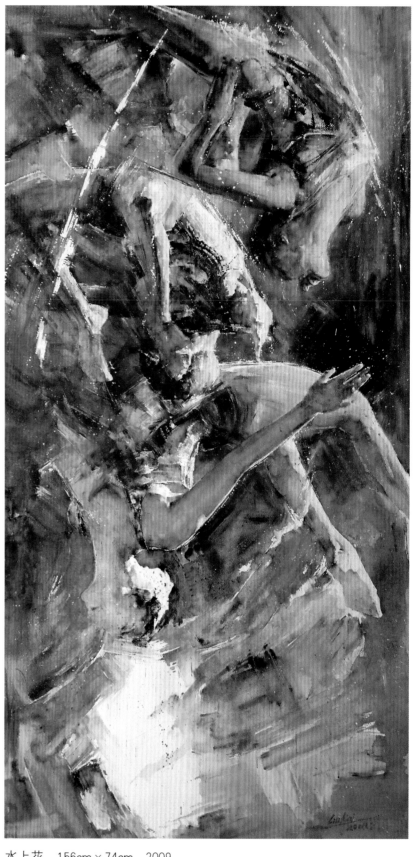

水上花　156cm×74cm　2009

欣欣　100cm×80cm　2012

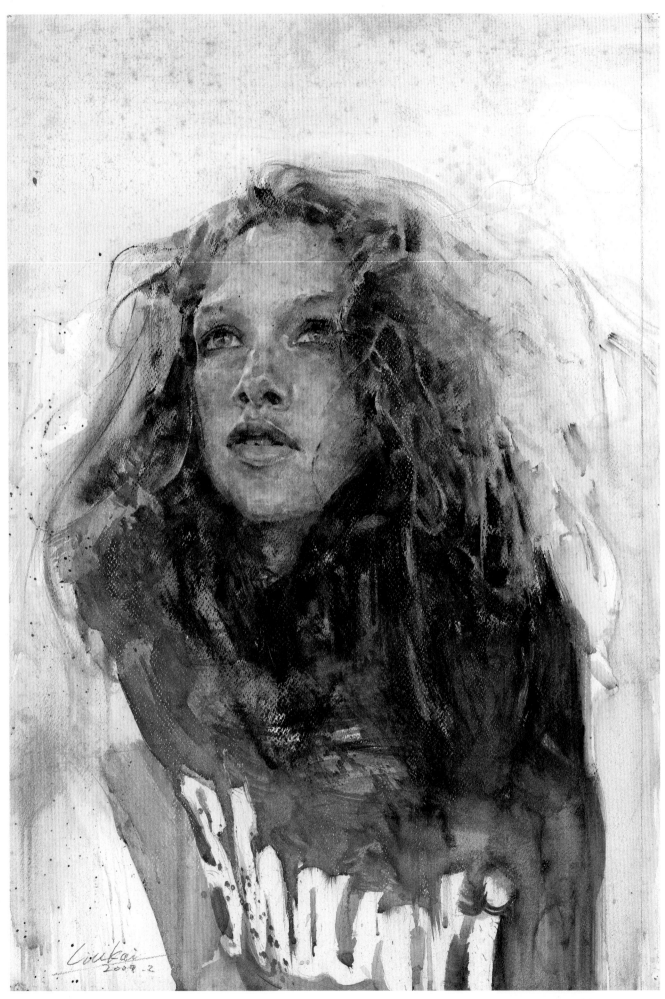

晨雾　76cm×54cm　2009